U0079869

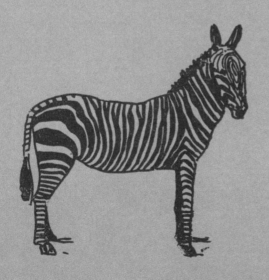

draw
animal

從日常開始的

簡筆插畫
Book
可愛動物篇

羅伯特·藍伯利

楓書坊

Copyright © 2019 Quarto Publishing Plc
First published in 2019 by Quarry Books,
an imprint of The Quarto Group

Complex Chinese Translation Rights
© Maple House Cultural Publishing, 2021

從日常開始的
簡筆插畫Book
可愛動物篇

出　　　版／楓書坊文化出版社
地　　　址／新北市板橋區信義路163巷3號10樓
郵 政 劃 撥／19907596 楓書坊文化出版社
網　　　址／www.maplebook.com.tw
電　　　話／02-2957-6096
傳　　　真／02-2957-6435
作　　　者／羅伯特・藍伯利
翻　　　譯／邱佳皇
責 任 編 輯／王綺
內 文 排 版／洪浩剛
港 澳 經 銷／泛華發行代理有限公司
定　　　價／350元
初 版 日 期／2021年8月

國家圖書館出版品預行編目資料

從日常開始的簡筆插畫Book. 可愛動物篇 ／ 羅
伯特・藍伯利利作；邱佳皇譯. -- 初版. -- 新北市
：楓書坊文化出版社, 2021.08　面；公分

ISBN 978-986-377-701-4（平裝）

1. 插畫 2. 動物畫 3. 繪畫技法

947.45　　　　　　　　　　　110009316

目錄

平行的直線　　　　　曲線　　　　　弧線

垂直線　　　　　　角度

以一點為中心的螺旋線　　　　　折線

有尖角的弧線　　　以一條線為中心　　　梨形
　　　　　　　　　　的螺旋線

11

平行線範例：狗

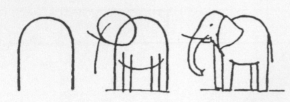

12

弧線範例：大象

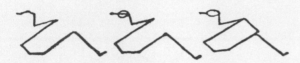

13

角度範例：鸛

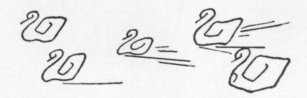

14

以一點為中心的
螺旋線範例：鴨子

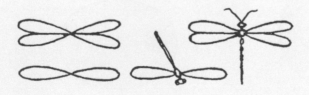

15

以一條線為中心的
螺旋線範例：蜻蜓

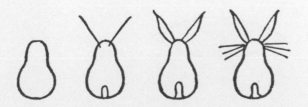

16

梨形範例：兔子

我們從前一頁得知可以使用幾何線條來代表動物，
簡單的形狀也同樣有幫助。

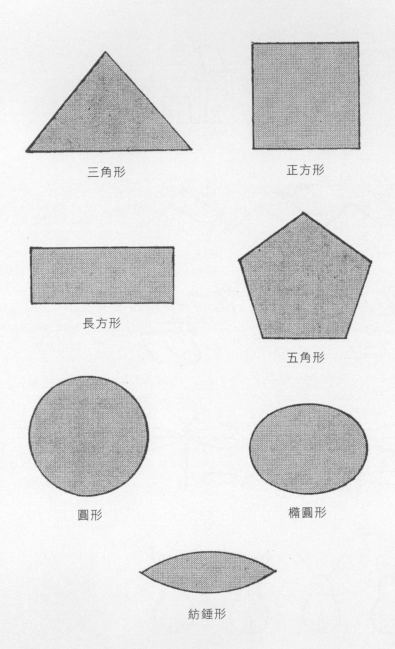

三角形　　　　　　　　　　正方形

長方形

五角形

圓形　　　　　　　　　　橢圓形

紡錘形

8

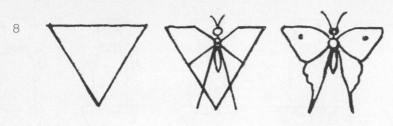

三角形範例：蝴蝶

9

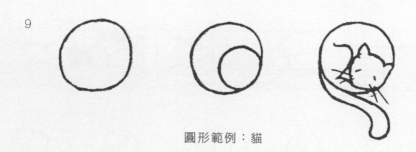

圓形範例：貓

10

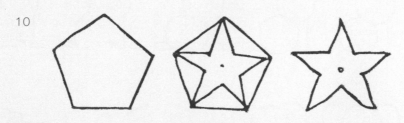

五角形範例：海星

11

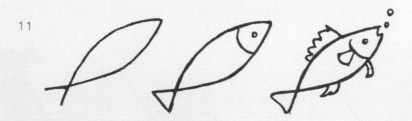

紡錘形範例：魚

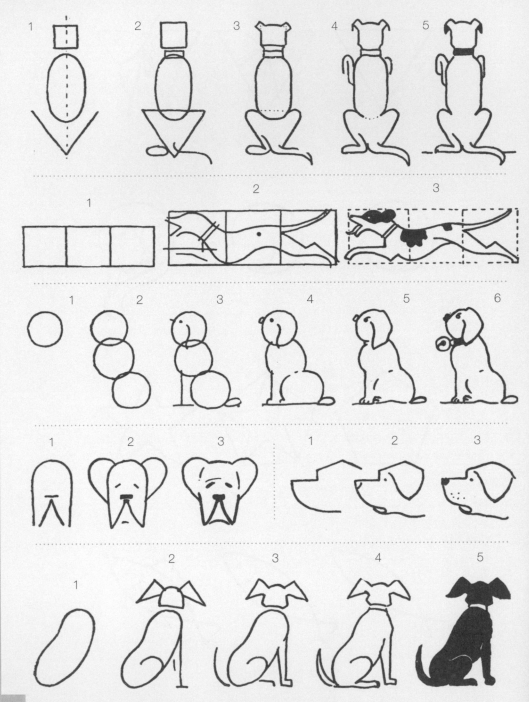

現在換你畫！

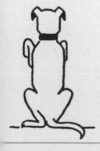

貓

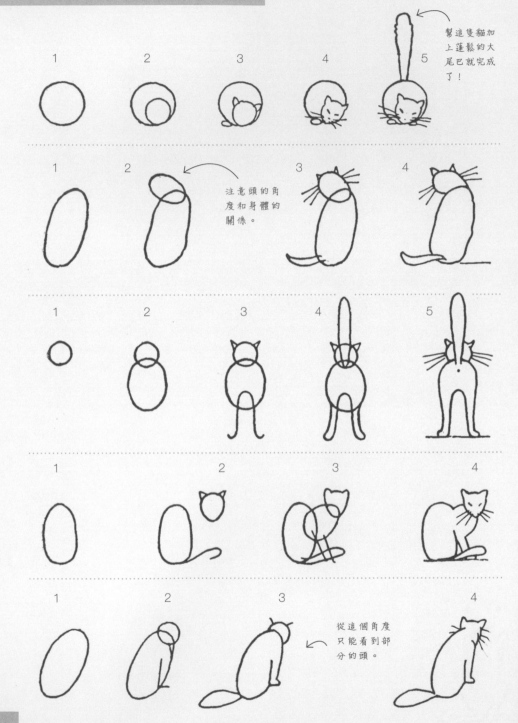

幫這隻貓加上蓬鬆的大尾巴就完成了！

注意頭的角度和身體的關係。

從這個角度只能看到部分的頭。

現在換你畫！

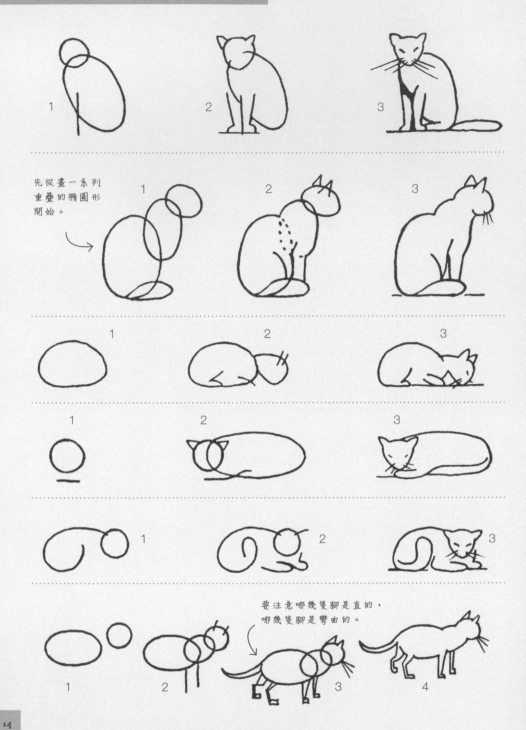

先從畫一系列重疊的橢圓形開始。

要注意哪幾隻腳是直的，哪幾隻腳是彎曲的。

現在換你畫！

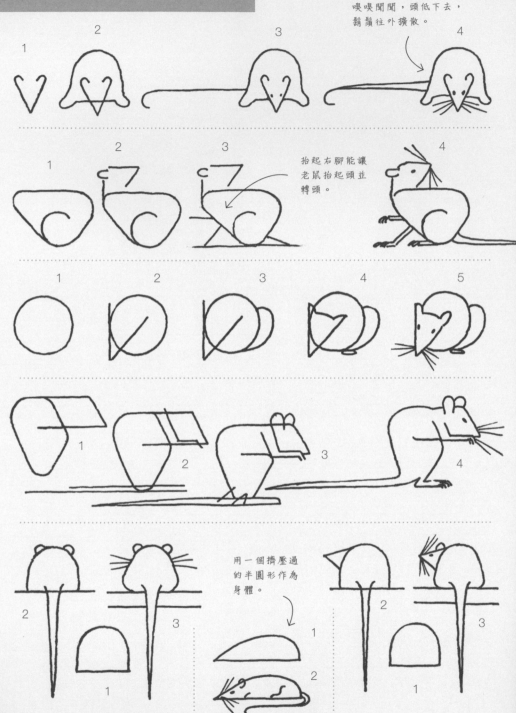

嗅嗅聞聞，頭低下去，
鬍鬚往外擴散。

抬起右腳能讓
老鼠抬起頭並
轉頭。

用一個擠壓過
的半圓形作為
身體。

現在換你畫！

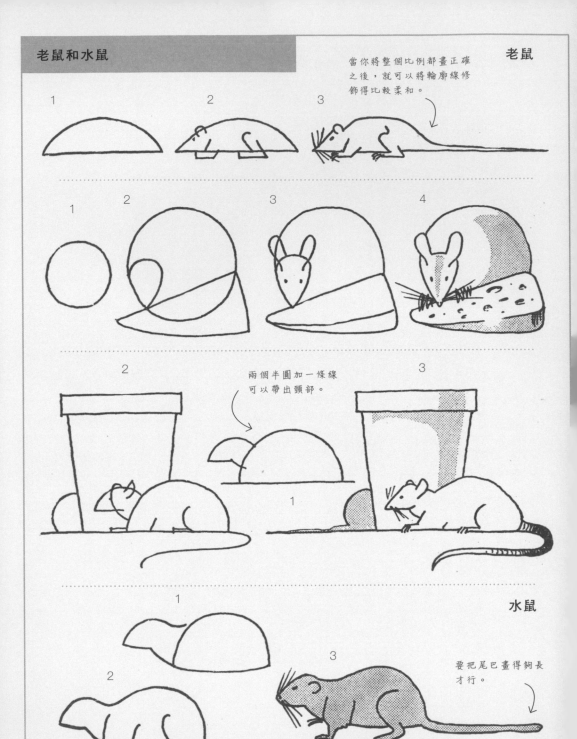

老鼠和水鼠

老鼠

當你將整個比例都畫正確之後，就可以將輪廓線修飾得比較柔和。

兩個半圓加一條線可以帶出頸部。

水鼠

要把尾巴畫得夠長才行。

現在換你畫！

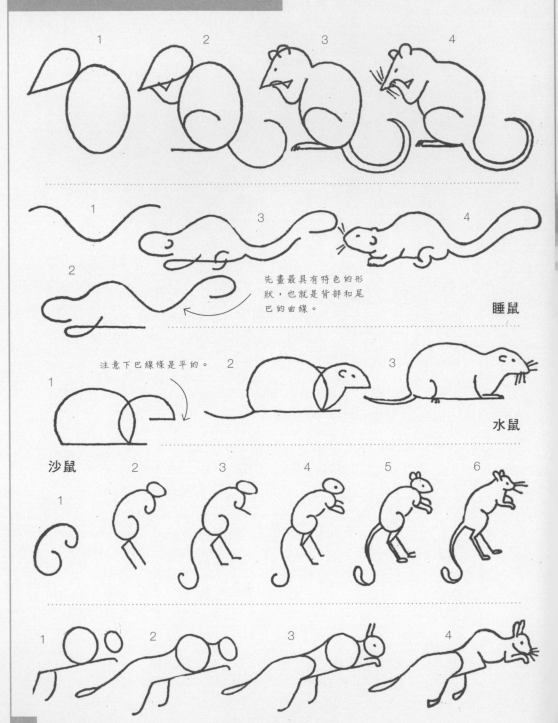

1　2　3　4

1　3　4
2

先畫最具有特色的形
狀，也就是背部和尾
巴的曲線。

睡鼠

注意下巴線條是平的。　2　3

1　　水鼠

沙鼠　2　3　4　5　6

1

1　2　3　4

現在換你畫！

注意口鼻部到前腳
之間的凹陷。

當動物往前移動時,
後腳就會伸直。

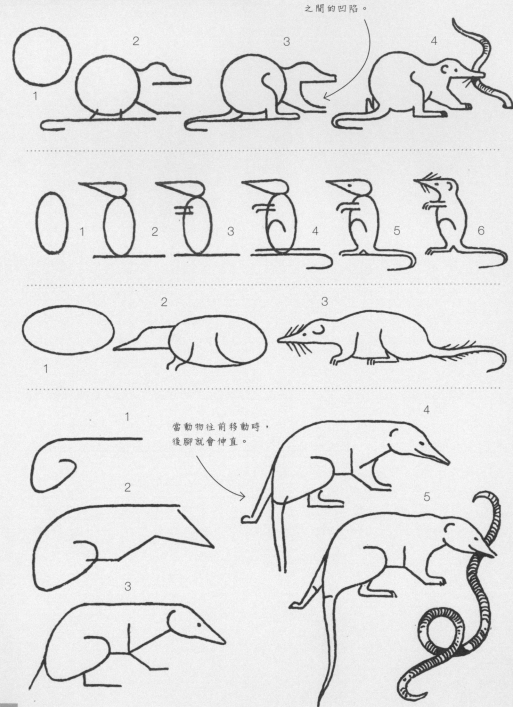

現在換你畫！

鼴鼠

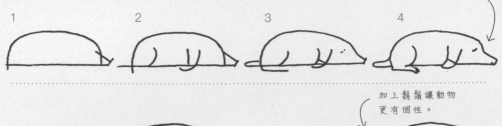

畫一個小小的半圓作為
閉起來的眼睛。

1　　　2　　　3　　　4

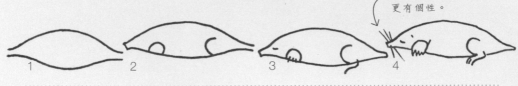

加上髯鬚讓動物
更有個性。

1　　　2　　　3　　　4

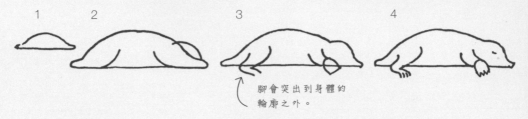

1　2　　　3　　　4

腳會突出到身體的
輪廓之外。

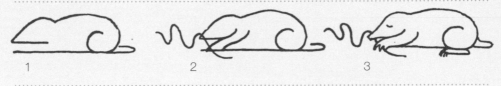

1　　　2　　　3

鼴丘

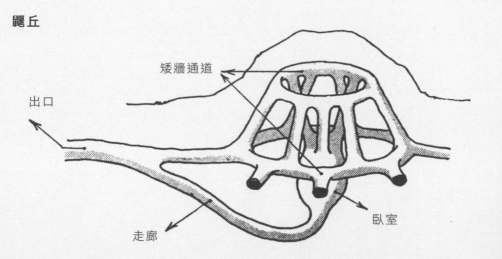

矮牆通道

出口

臥室

走廊

現在換你畫！

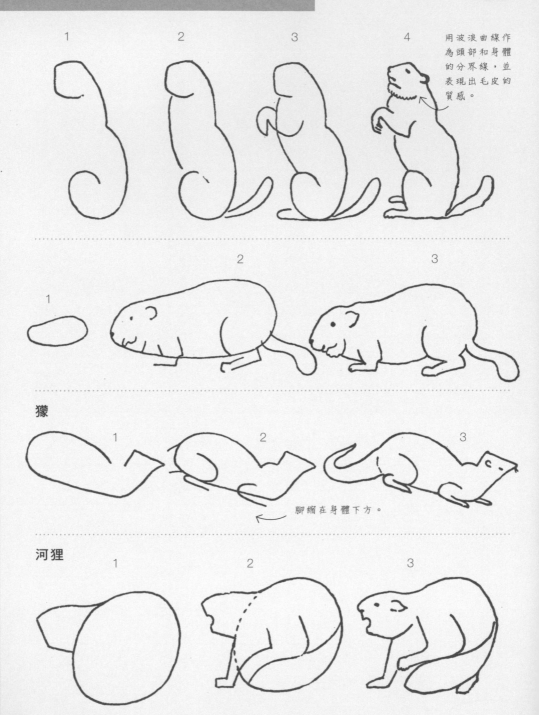

用波浪曲線作為頭部和身體的分界線，並表現出毛皮的質感。

腳縮在身體下方。

現在換你畫！

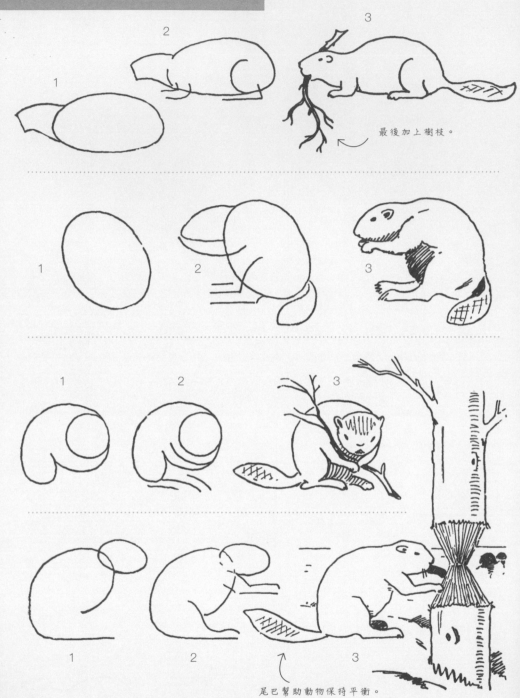

最後加上樹枝。

尾巴幫助動物保持平衡。

現在換你畫！

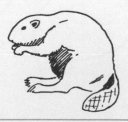

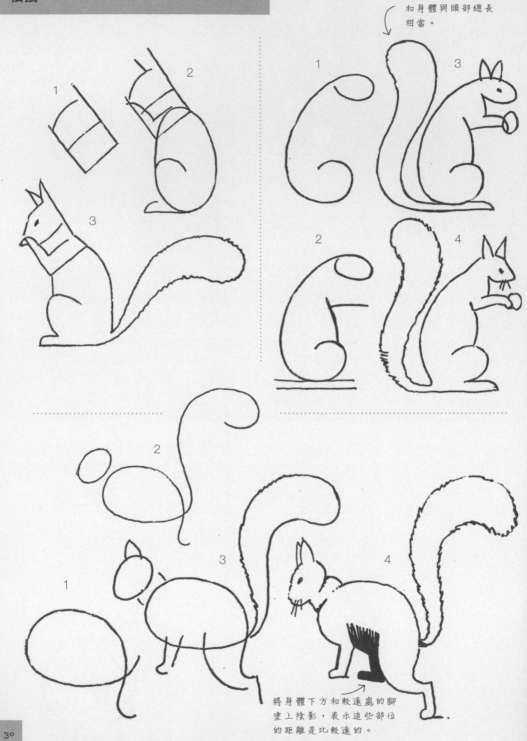

毛茸茸的尾巴幾乎
和身體與頭部總長
相當。

將身體下方和較遠處的腳
塗上陰影，表示這些部位
的距離是比較遠的。

現在換你畫！

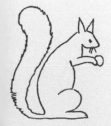

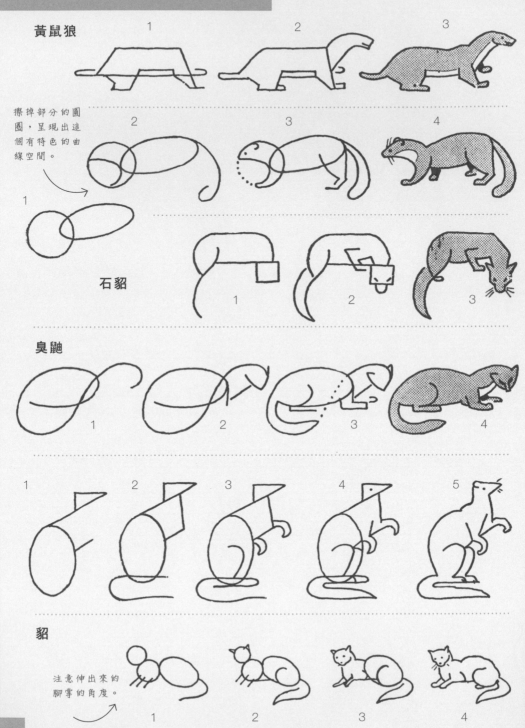

黃鼠狼

1　　　2　　　3

擦掉部分的圓
圈，呈現出這
個有特色的曲
線空間。

2　　　3　　　4

1

石貂

1　　　2　　　3

臭鼬

1　　　2　　　3　　　4

1　　　2　　　3　　　4　　　5

貂

注意伸出來的
腳掌的角度。

1　　　2　　　3　　　4

現在換你畫！

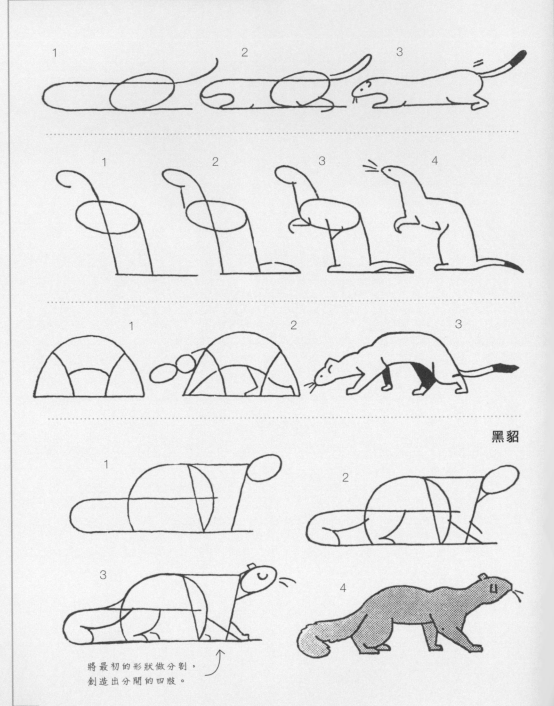

黑貂

將最初的形狀做分割，
創造出分開的四肢。

現在換你畫！

肉食性動物會如何攻擊雞蛋

白鼬弄出一個
小洞。

黃鼠狼弄出幾
個小洞。

石貂弄出一個
大洞。

臭鼬弄出一個
大洞。

蛋的形狀

球形

蛋形

規則

圓錐

橢圓

圓柱

蛋的大小

根據我們的計算，雞蛋是蜂鳥
蛋的330倍大，鴕鳥蛋的25倍
小，鴕鳥蛋裡面含有1.5公升
的水。

雞蛋

鴕鳥蛋

現在換你畫！

刺蝟與豪豬

刺蝟

正對著的腳會同時移動，較遠的前腳和較近的後腳先動，較近的前腳和較遠的後腳後動。

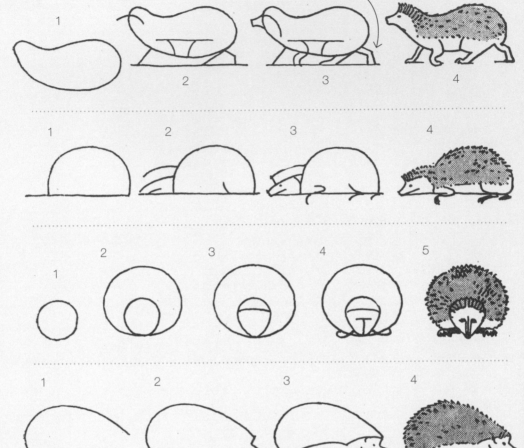

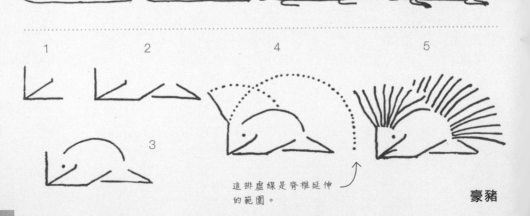

這排虛線是脊椎延伸的範圍。

豪豬

現在換你畫！

39

兔子

從正面觀看：畫兩個同心圓。
從後面觀看：畫一個梨形。

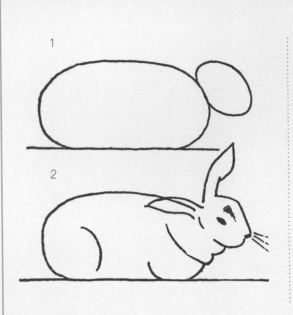

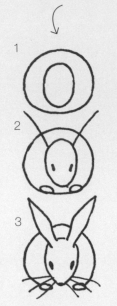

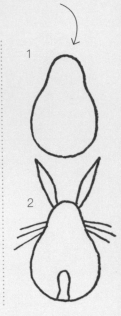

從側面觀看：頭部
會和身體重疊。

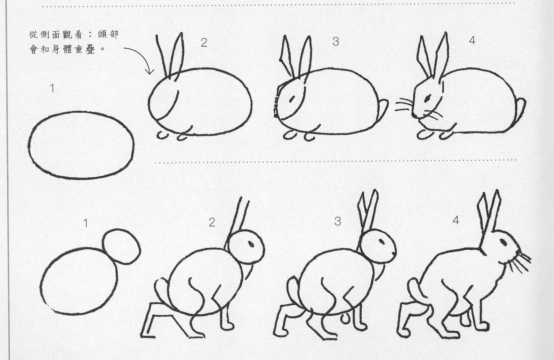

現在換你畫！

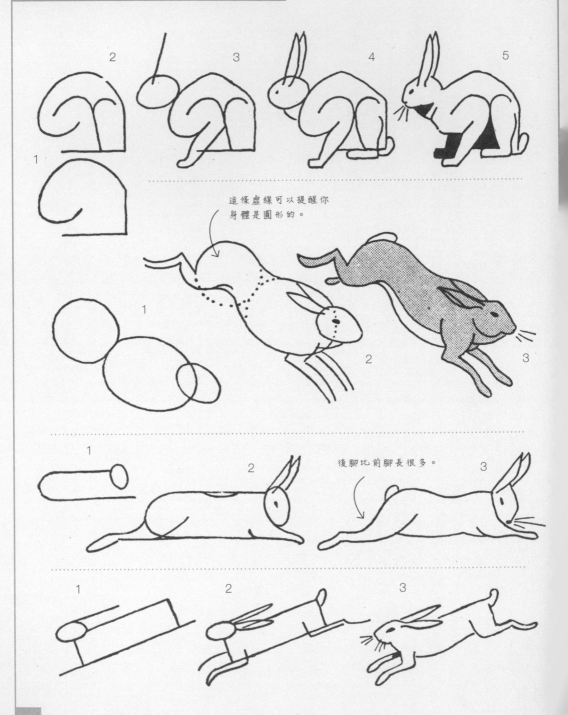

這條虛線可以提醒你
身體是圓形的。

後腳比前腳長很多。

現在換你畫！

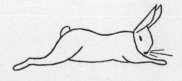

狐狸頭的傳統畫
法就是從六角形
開始。

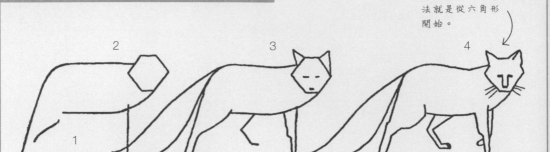

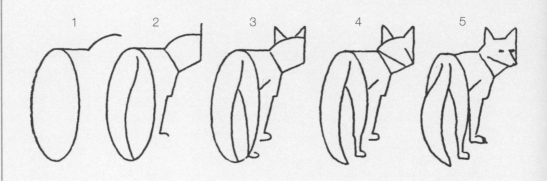

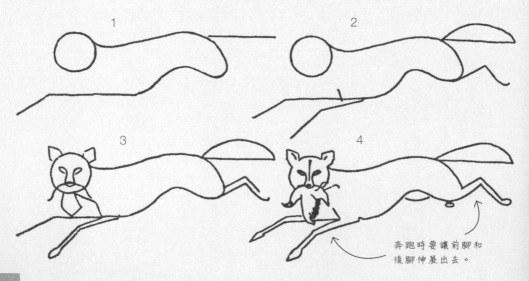

奔跑時要讓前腳和
後腳伸展出去。

現在換你畫！

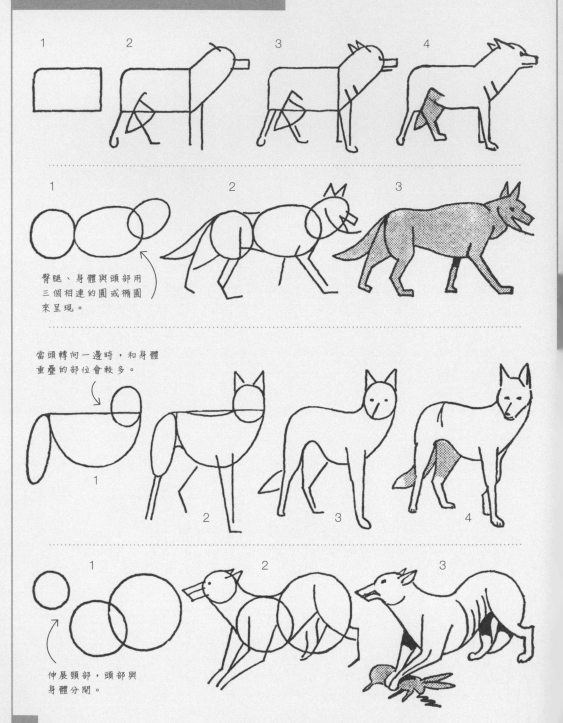

臀腿、身體與頭部用
三個相連的圓或橢圓
來呈現。

當頭轉向一邊時,和身體
重疊的部位會較多。

伸展頸部,頭部與
身體分開。

現在換你畫！

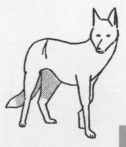

北極熊

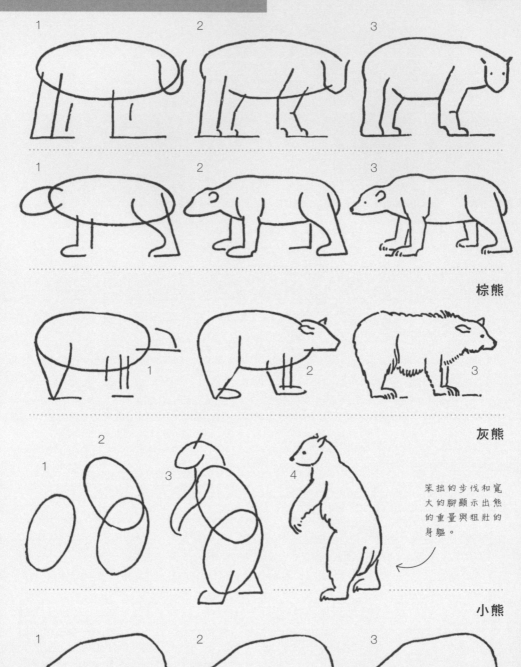

1 2 3

1 2 3

棕熊

1 2 3

灰熊

1 2 3 4

笨拙的步伐和寬大的腳顯示出熊的重量與粗壯的身軀。

小熊

1 2 3

現在換你畫！

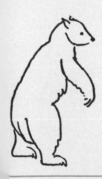

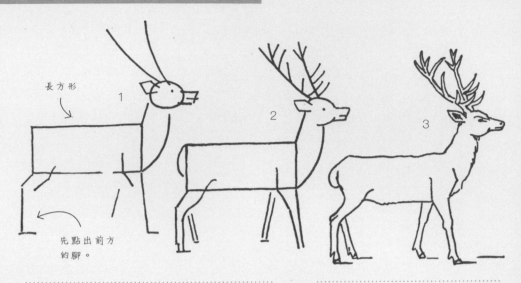

長方形

1

先點出前方
的腳。

2

3

母鹿

1

橢圓

2

3

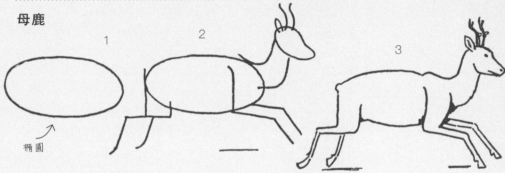

馴鹿

腿的部分所占的空間
和身體差不多。

1

2

3

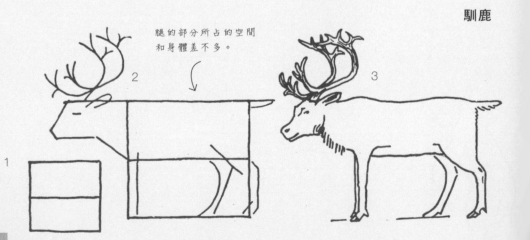

現在換你畫！

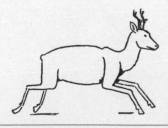

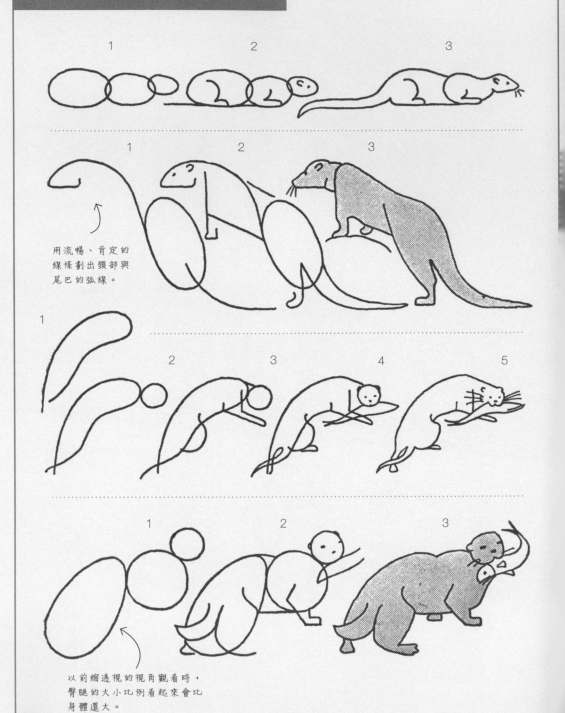

用流暢、肯定的
線條劃出頸部與
尾巴的弧線。

以前縮透視的視角觀看時，
臀腿的大小比例看起來會比
身體還大。

現在換你畫！

青蛙前腳有四個趾，
後腳有五個趾。

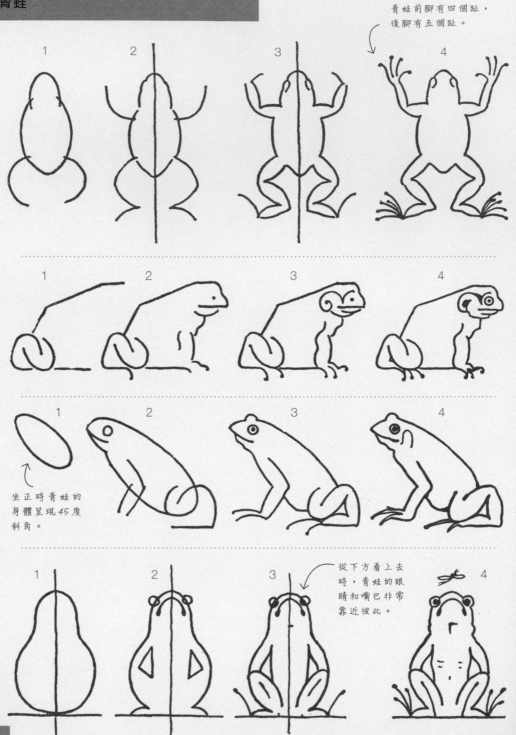

坐正時青蛙的
身體呈現45度
斜角。

從下方看上去
時，青蛙的眼
睛和嘴巴非常
靠近彼此。

現在換你畫！

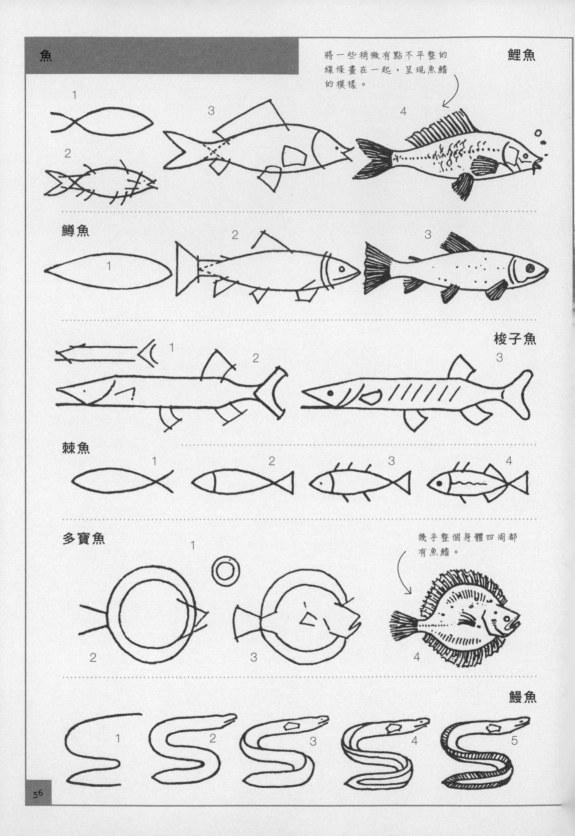

現在換你畫！

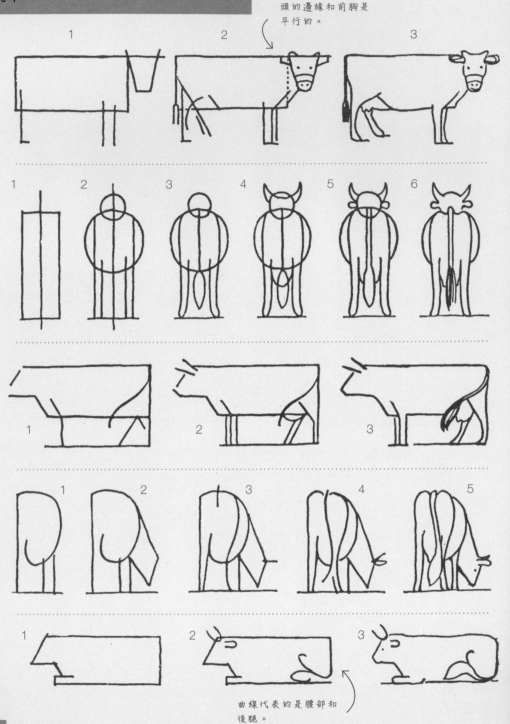

頭的邊緣和前胸是
平行的。

曲線代表的是腰部和
後腿。

現在換你畫！

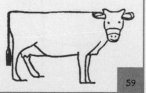

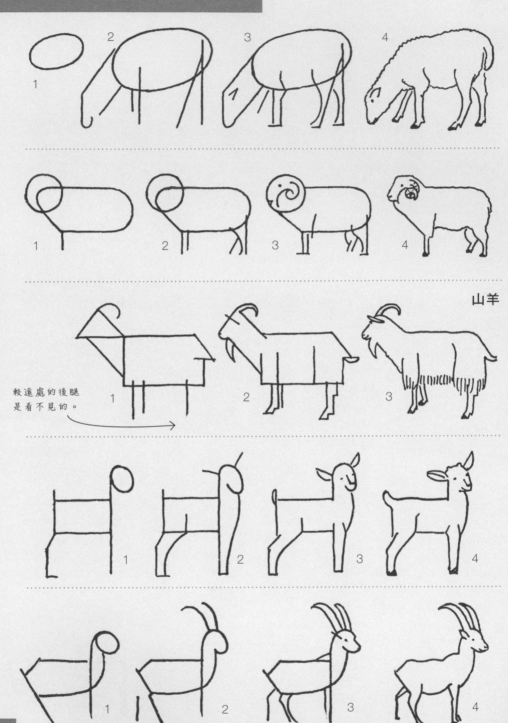

山羊

較遠處的後腿
是看不見的。

現在換你畫！

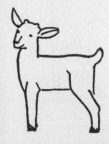

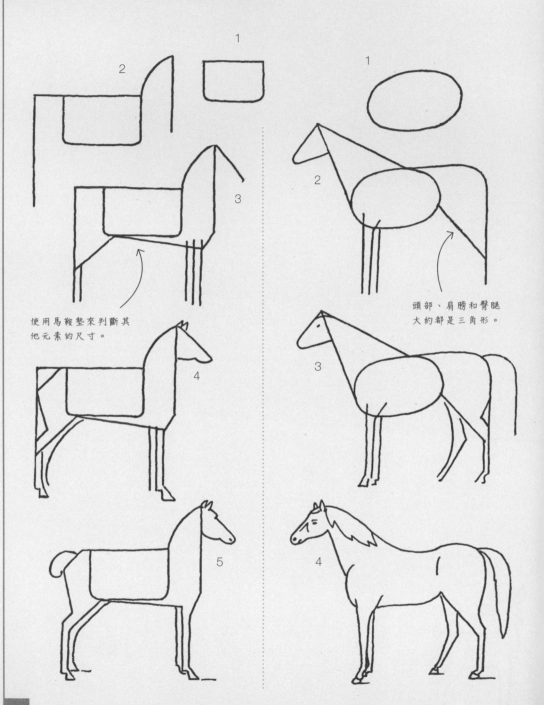

使用馬鞍墊來判斷其
他元素的尺寸。

頭部、肩膀和臀腿
大約都是三角形。

現在換你畫！

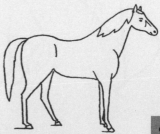

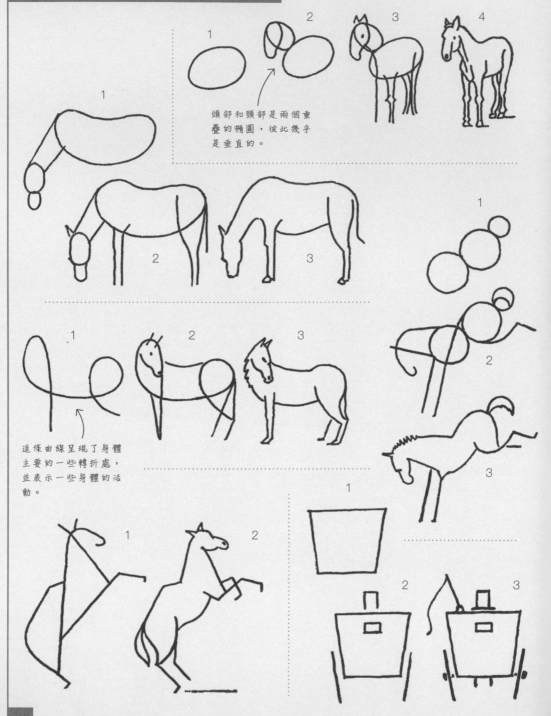

頭部和頸部是兩個重
疊的橢圓，彼此幾乎
是垂直的。

這條曲線呈現了身體
主要的一些轉折處，
並表示一些身體的活
動。

現在換你畫！

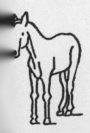

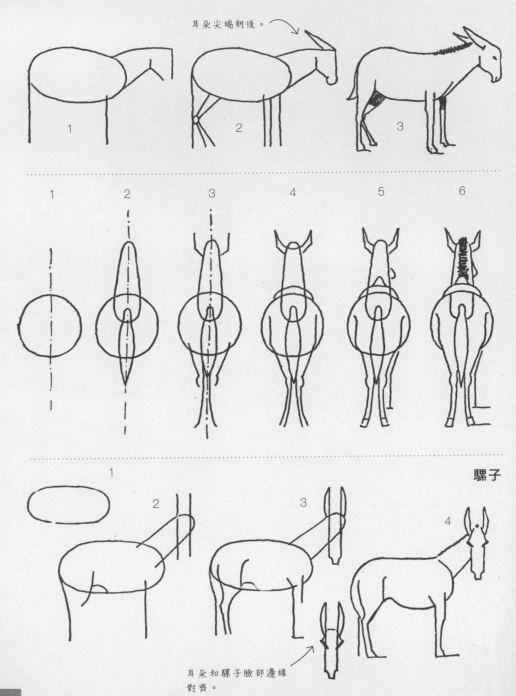

耳朵尖端朝後。

騾子

耳朵和騾子臉部邊緣
對齊。

現在換你畫！

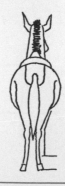

豬與野豬

豬

在身體下腹與內部的
腳畫上陰影。

三個圓構成豬的
正面姿勢。

先把這個形狀畫正確，
其他細節就依此發展。

野豬

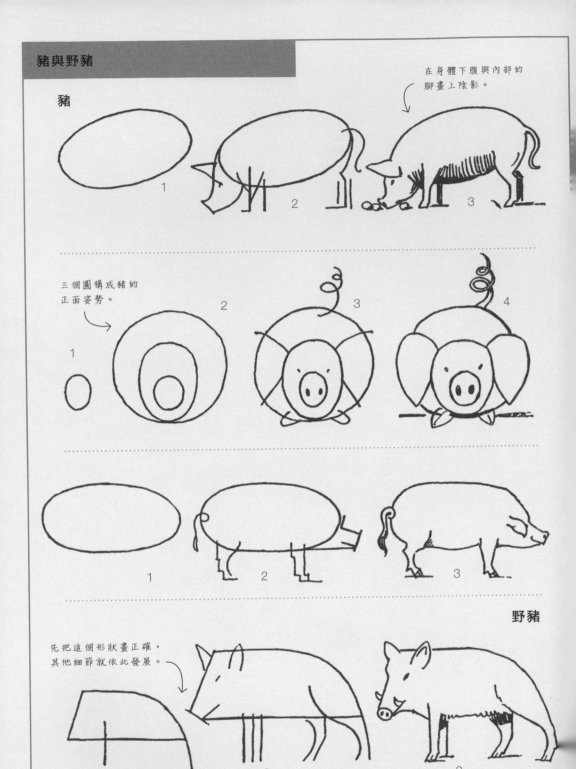

現在換你畫！

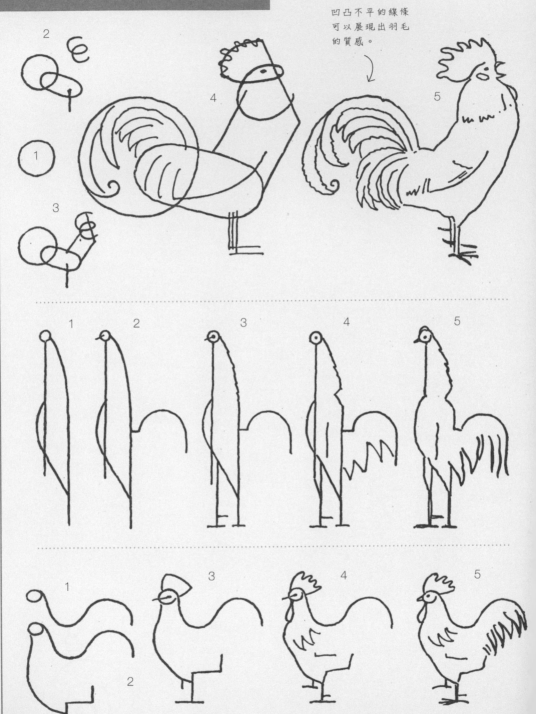

凹凸不平的線條
可以展現出羽毛
的質感。

現在換你畫！

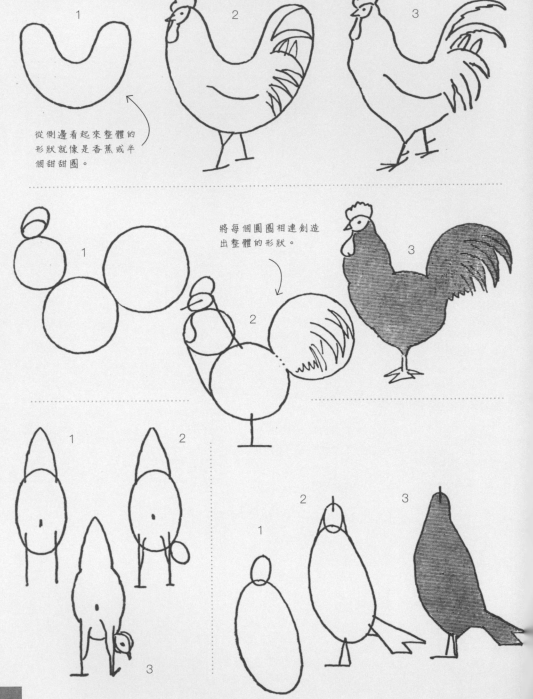

從側邊看起來整體的
形狀就像是香蕉或半
個甜甜圈。

將每個圈圈相連創造
出整體的形狀。

現在換你畫！

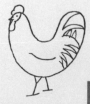

母雞與小雞

一條貫穿身體的小曲線
代表了翅膀。

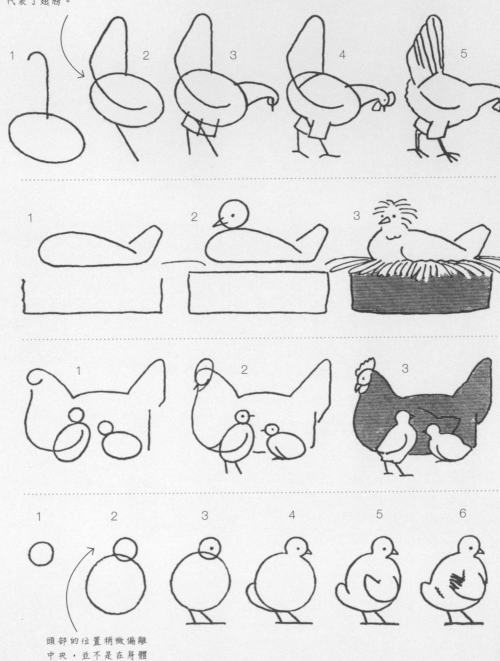

頭部的位置稍微偏離
中央，並不是在身體
正上方。

現在換你畫！

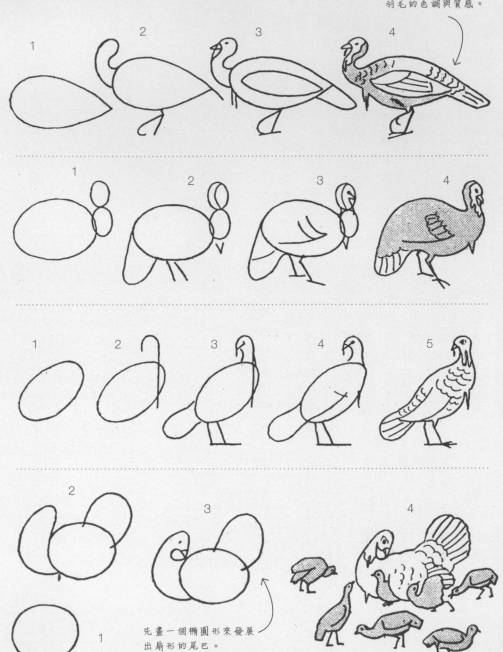

小點與線條可以表現出
羽毛的色調與質感。

先畫一個橢圓形來發展
出扇形的尾巴。

現在換你畫！

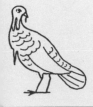

火雞

彎曲的頭部與尾巴可以
讓較為有菱有角的身體
取得平衡。

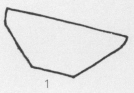

1

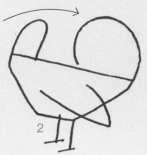

2

3

1

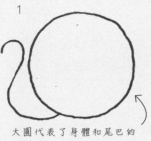

2

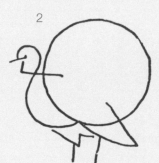

3

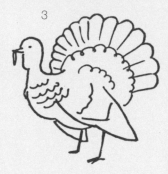

大圓代表了身體和尾巴的
羽毛。

珠雞

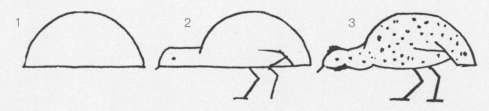

1

2

3

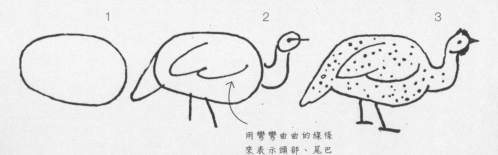

1

2

3

用彎彎曲曲的線條
來表示頭部、尾巴
和翅膀。

現在換你畫！

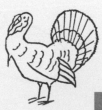

向前傾的站姿讓我們
知道鳥正在移動。

鷓鴣

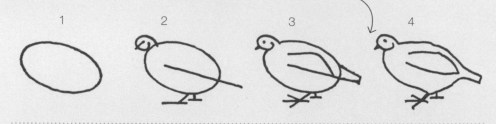

1　2　3　4

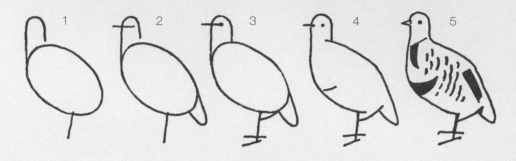

1　2　3　4　5

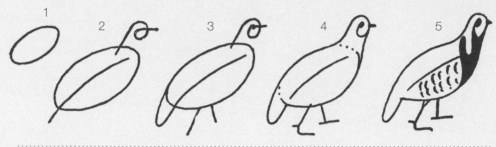

1　2　3　4　5

鵪鶉

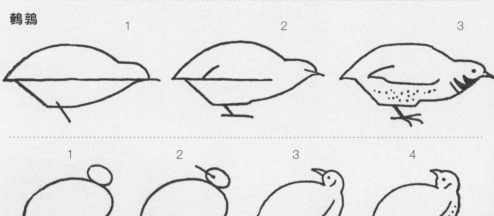

1　2　3

1　2　3　4

現在換你畫！

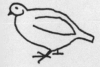

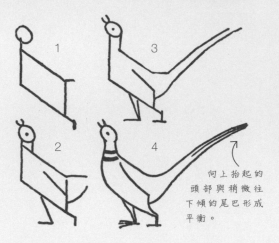

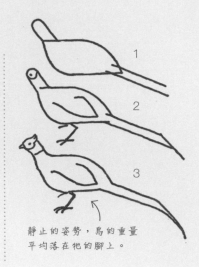

向上抬起的
頭部與稍微往
下傾的尾巴形成
平衡。

靜止的姿勢,鳥的重量
平均落在牠的腳上。

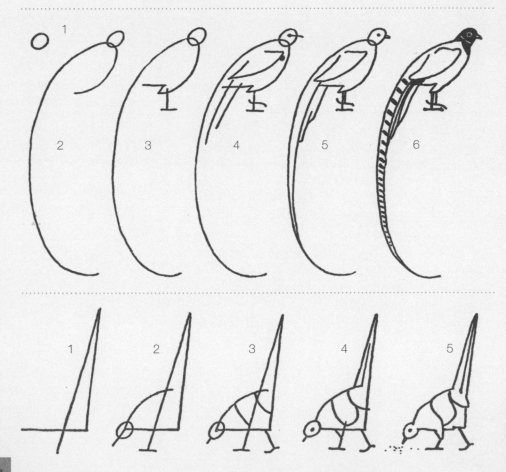

現在換你畫！

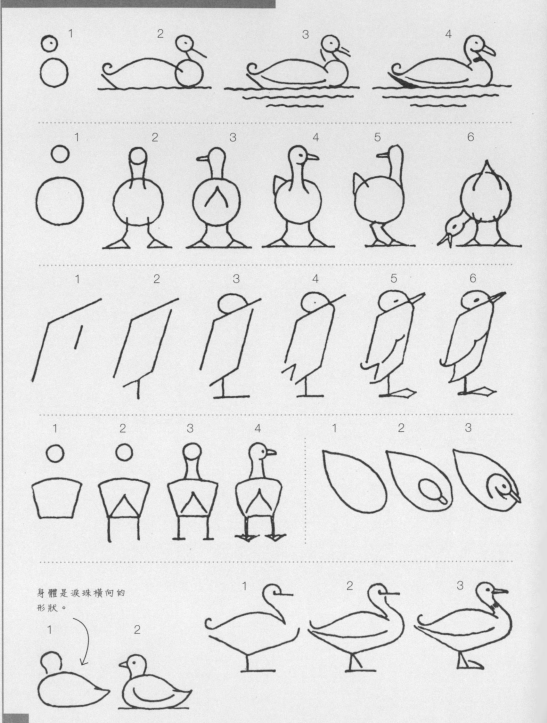

身體是淚珠橫向的
形狀。

現在換你畫！

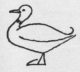

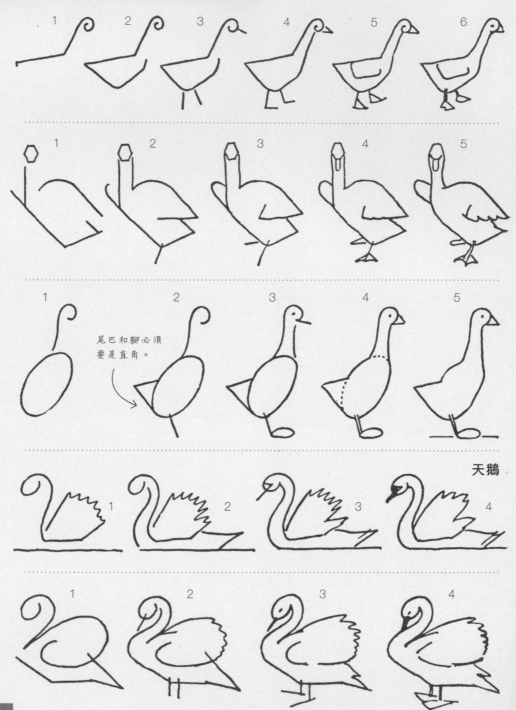

尾巴和腳必須
要是直角。

天鵝

現在換你畫！

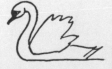

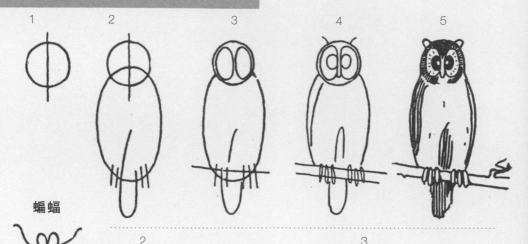

蝙蝠

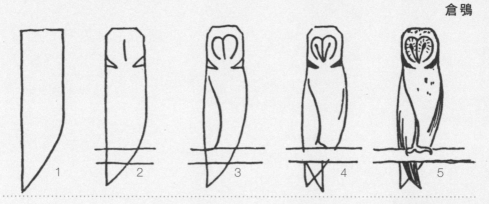

建立身體與各
分段翅膀的角
度。

然後完成
外框線。

倉鴞

長耳鴞

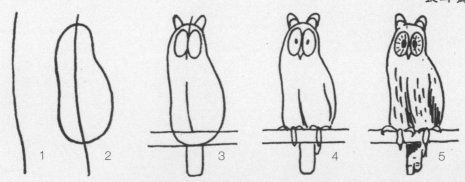

現在換你畫！

燕子

大膽的曲線呈現出
一種移動的感覺。

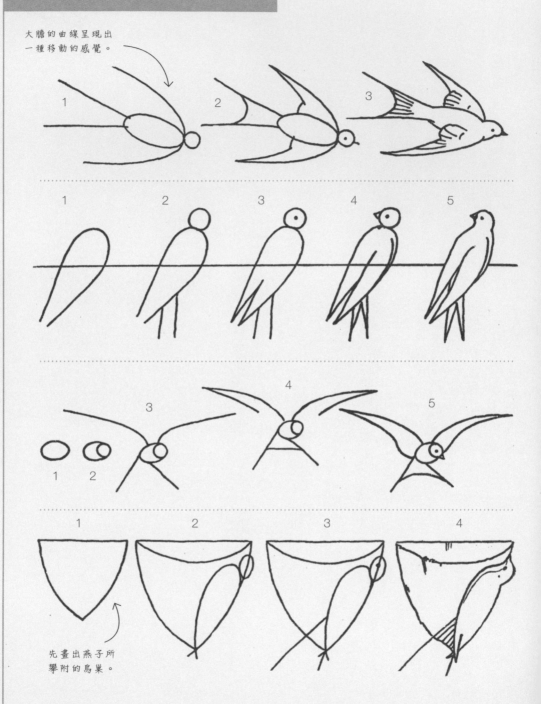

先畫出燕子所
攀附的鳥巢。

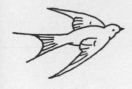

現在換你畫！

先畫好鳥的形狀和
姿勢再畫樹枝。

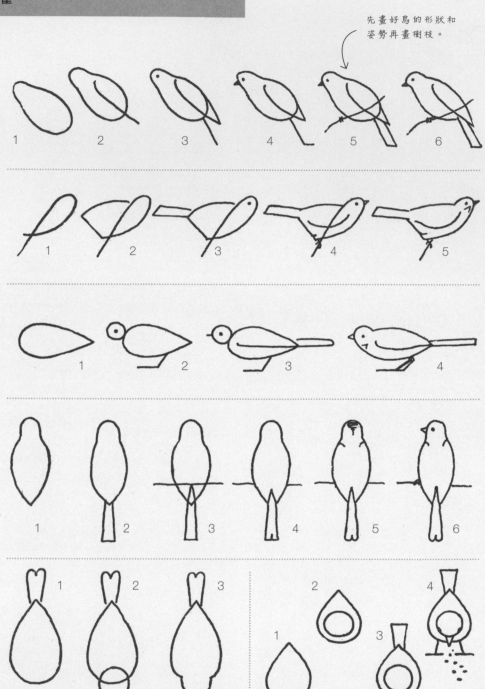

現在換你畫！

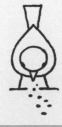

先畫出正確的比例，然後修飾頭部的曲線。

喜鵲

尾巴是整隻鳥體長的一半以上。

現在換你畫！

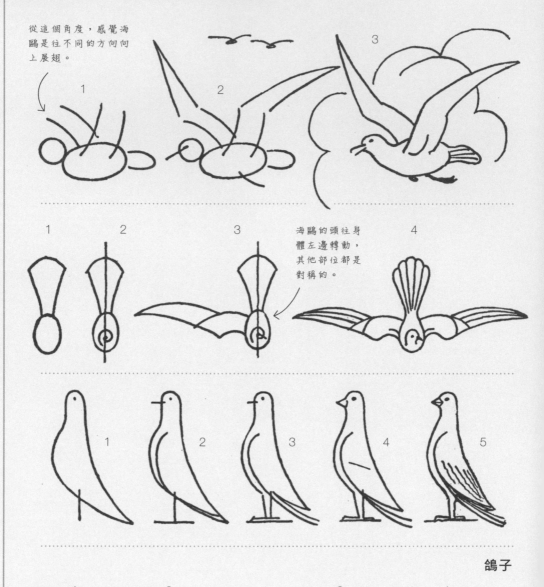

從這個角度，感覺海
鷗是往不同的方向向
上展翅。

1　2　3

海鷗的頭往身
體左邊轉動，
其他部位都是
對稱的。

1　2　3　4

1　2　3　4　5

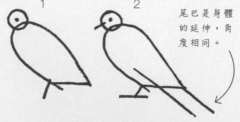

1　2

尾巴是身體
的延伸，角
度相同。

3　4

現在換你畫！

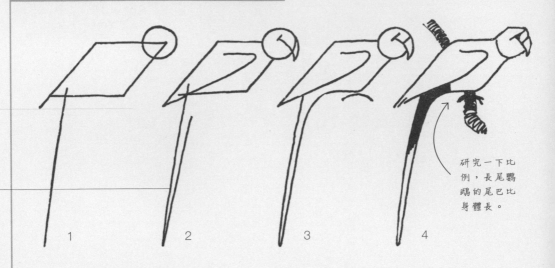

研究一下比
例，長尾鸚
鵡的尾巴比
身體長。

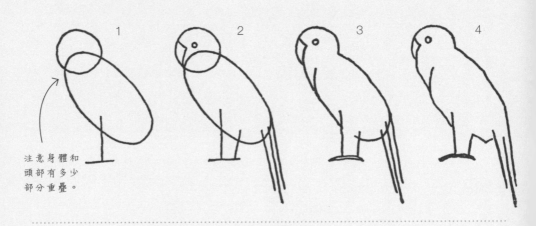

注意身體和
頭部有多少
部分重疊。

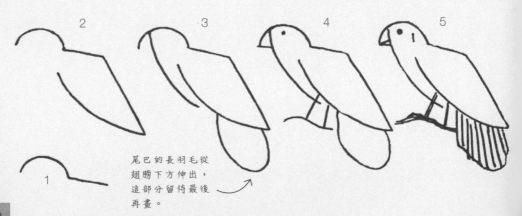

尾巴的長羽毛從
翅膀下方伸出，
這部分留待最後
再畫。

現在換你畫！

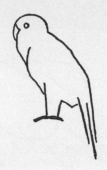

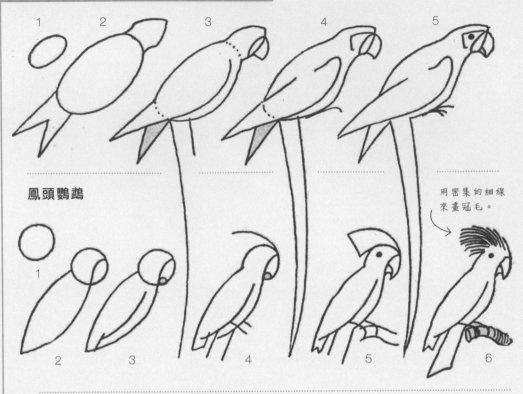

鳳頭鸚鵡

用密集的細線
來畫冠毛。

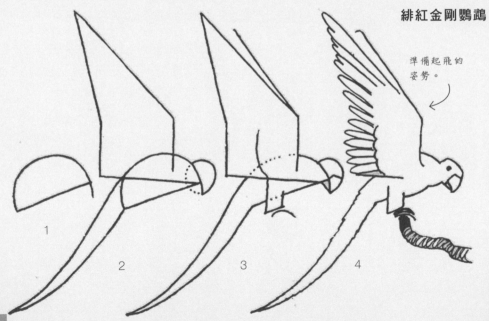

緋紅金剛鸚鵡

準備起飛的
姿勢。

現在換你畫！

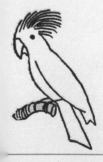

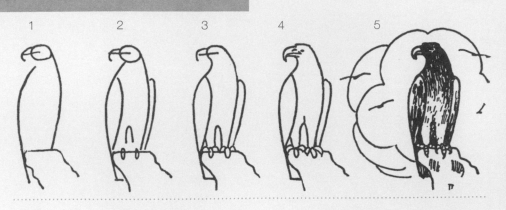

雀鷹

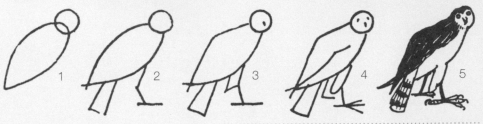

禿鷹

禿鷹弓起身體的經典
姿勢，頭部與肩膀是
水平的。

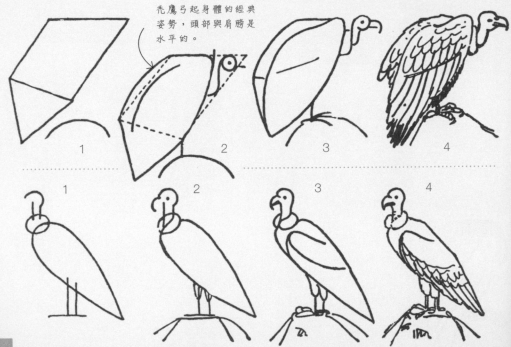

現在換你畫！

紅鶴

先把頸部的角度畫正確，其他部位就會就定位了。

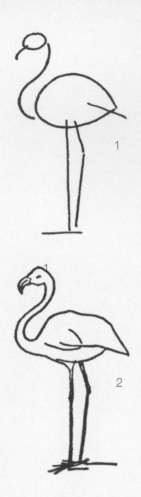

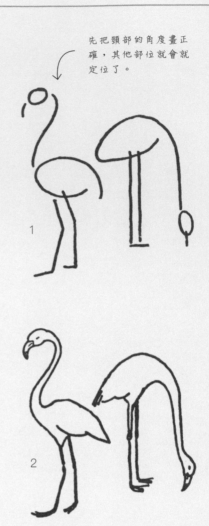

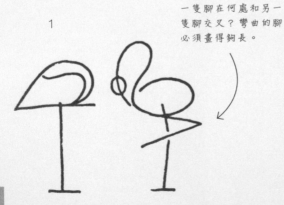

一隻腳在何處和另一隻腳交叉？彎曲的腳必須畫得夠長。

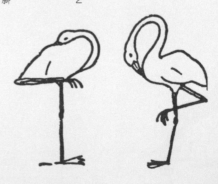

現在換你畫！

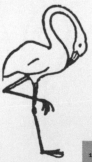

羽毛和冠毛的線條要
畫得既輕且細。

蒼鷺

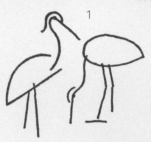
1

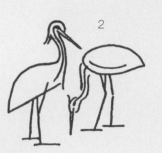
2

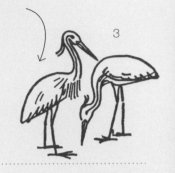
3

鶴

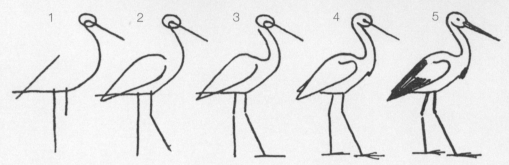

1　2　3　4　5

鷸

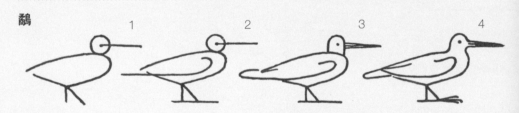

1　2　3　4

非洲禿鸛

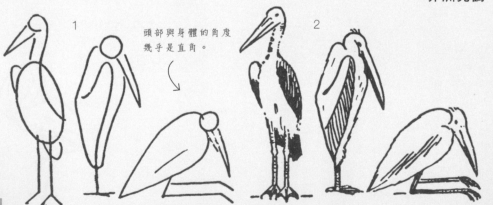

1

頭部與身體的角度
幾乎是直角。

2

現在換你畫！

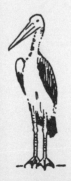

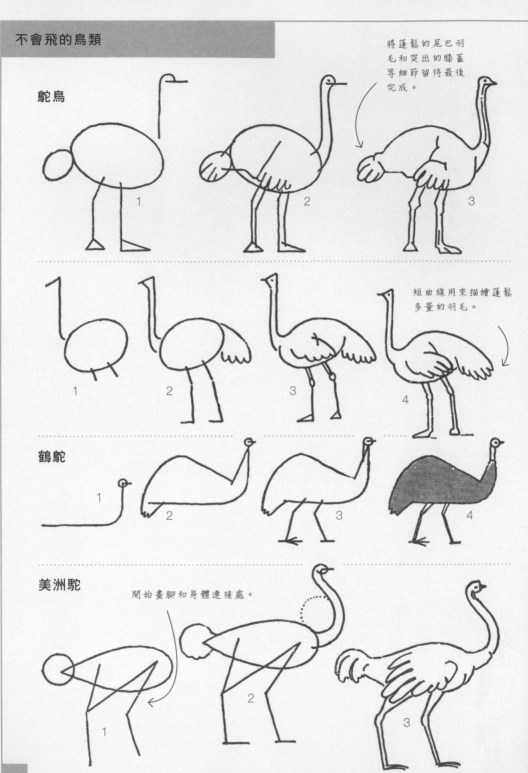

不會飛的鳥類

鴕鳥

將蓬鬆的尾巴羽毛和突出的膝蓋等細節留待最後完成。

短曲線用來描繪蓬鬆多量的羽毛。

鶴鴕

美洲鴕

開始畫腳和身體連接處。

現在換你畫！

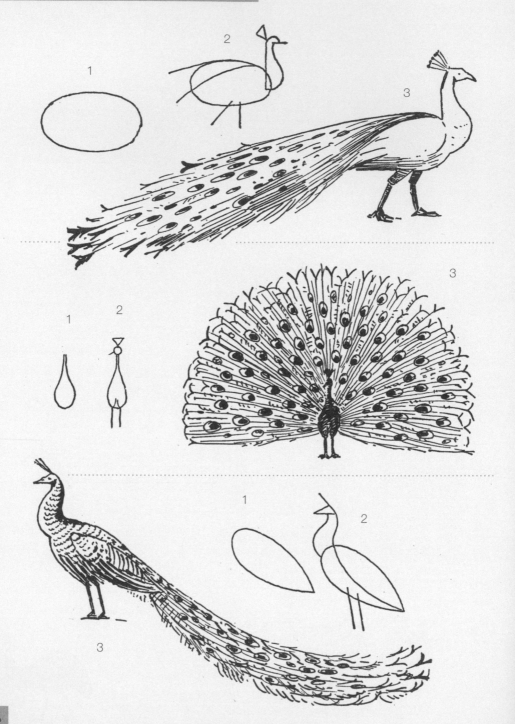

現在換你畫！

畫上密集的線呈現出
獅子的鬃毛。

1 2 3

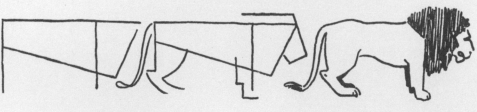

1

1

標示出尾巴開始的
位置，接近後腿的
位置。

2

2

3

3

4

將遠處的腳打
上陰影。

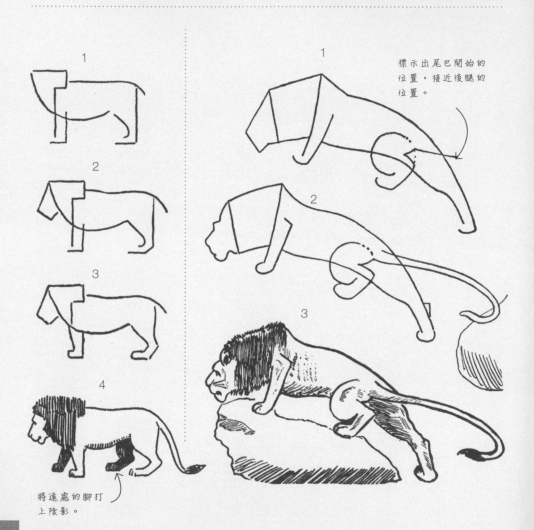

現在換你畫！

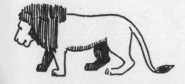

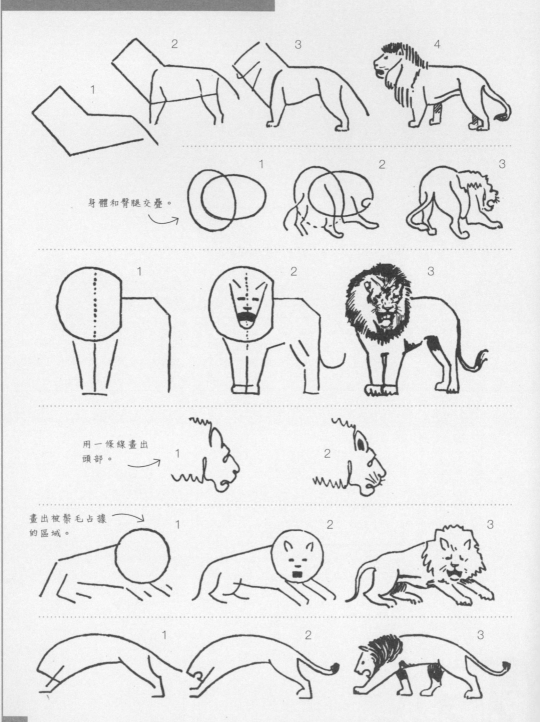

身體和臀腿交疊。

用一條線畫出頭部。

畫出被鬃毛占據的區域。

現在換你畫！

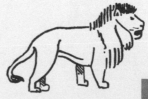

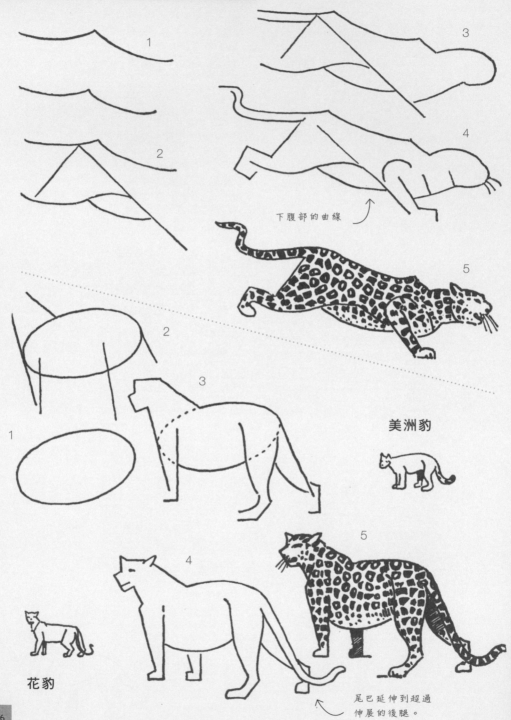

下腹部的曲線

美洲豹

花豹

尾巴延伸到超過
伸展的後腿。

現在換你畫！

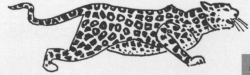

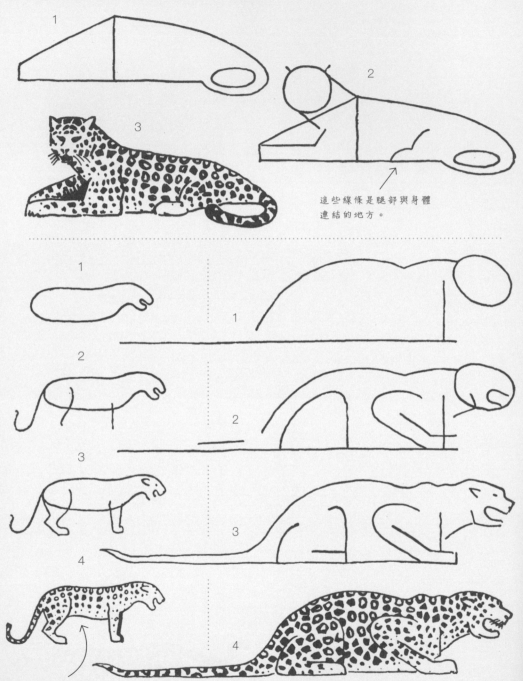

這些線條是腿部與身體
連結的地方。

讓花豹身上的斑紋大小
呈現不規則狀態。

現在換你畫！

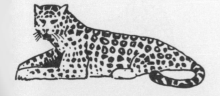

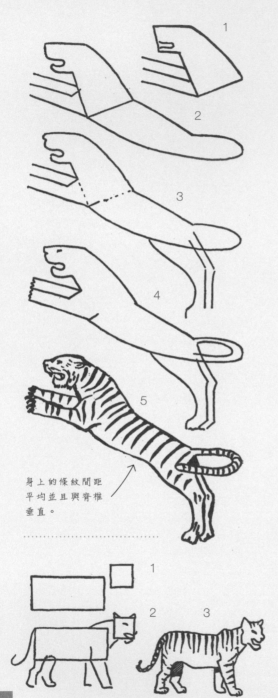

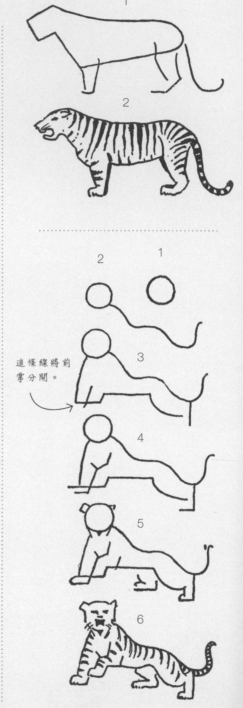

身上的條紋間距
平均並且與脊椎
垂直。

這條線將前
掌分開。

現在換你畫！

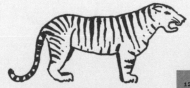

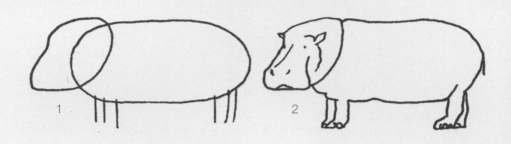

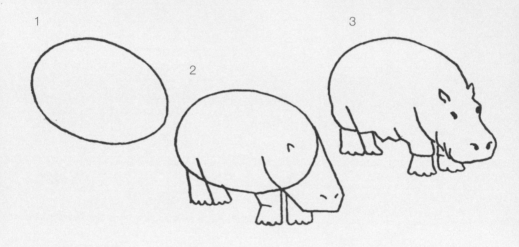

從主要的特徵頭部
開始畫起。

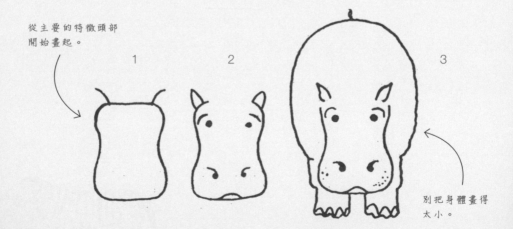

別把身體畫得
太小。

現在換你畫！

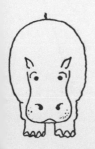

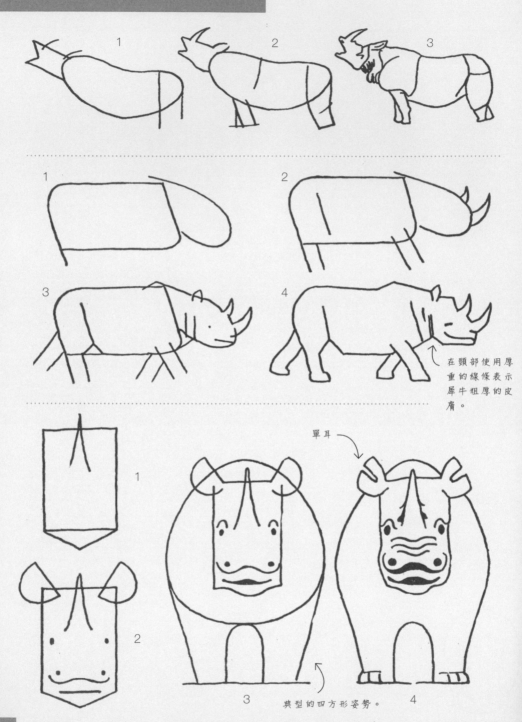

在頸部使用厚重的線條表示犀牛粗厚的皮膚。

單耳

典型的四方形姿勢。

現在換你畫！

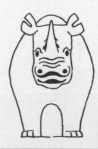

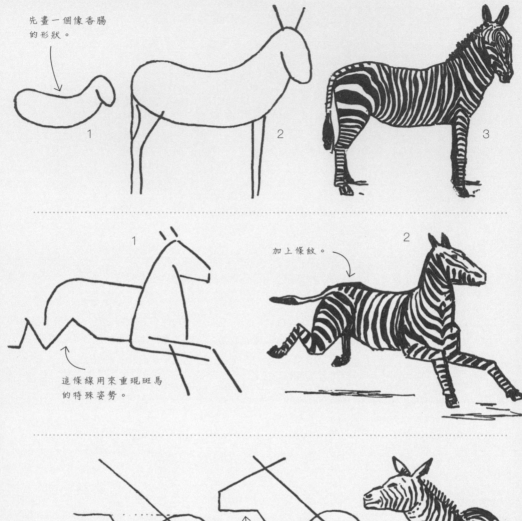

先畫一個像香腸
的形狀。

1　　　　　2　　　　　3

這條線用來重現斑馬
的特殊姿勢。

1

加上條紋。

2

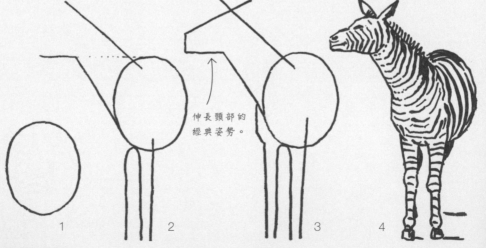

伸長頸部的
經典姿勢。

1　　　　2　　　　3　　　　4

現在換你畫！

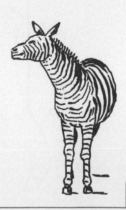

黑猩猩

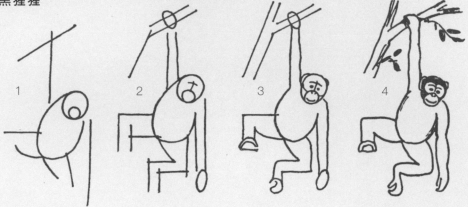

絨猿

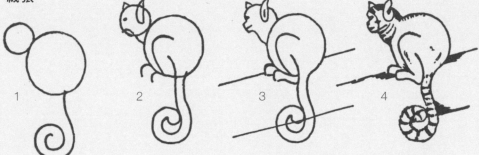

長臂猿

尾巴完全垂直，整個身體重量都由尾巴支撐，四肢則是往不同方向展開。

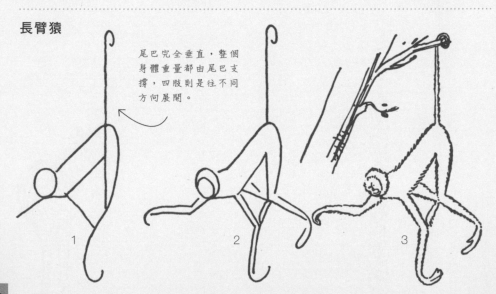

現在換你畫！

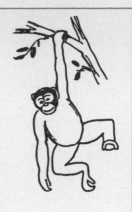

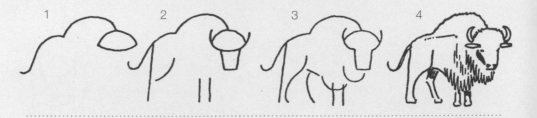

隆起的背部是其特色。

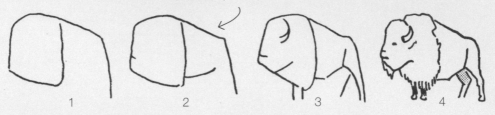

美國野牛

從隆起處順勢接到
長頸部。

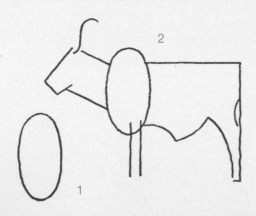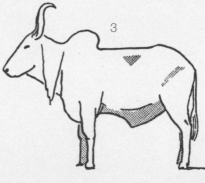

現在換你畫！

頭部與身體的形狀
幾乎互呈直角。

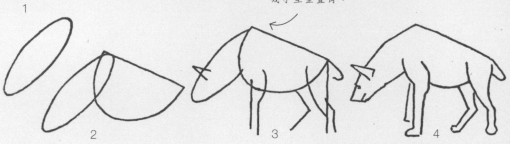

尾巴尾就在後腿的
跗關節上方。

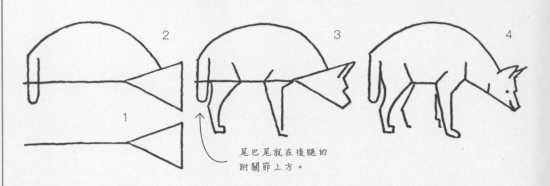

胡狼

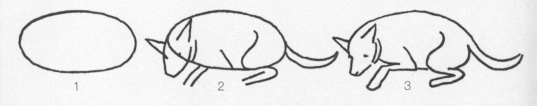

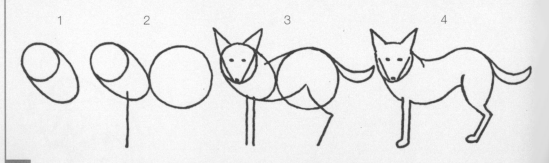

現在換你畫！

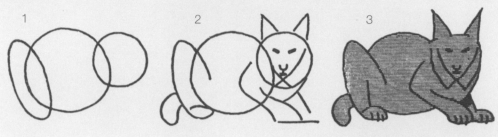

在這個半站立姿勢時，
胸部的面積可能會比你
以為的還大。

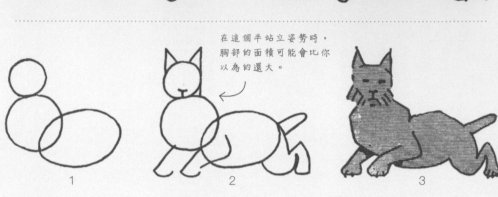

獵豹

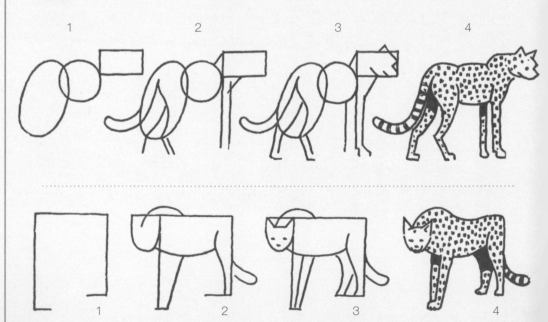

現在換你畫！

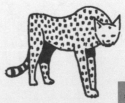

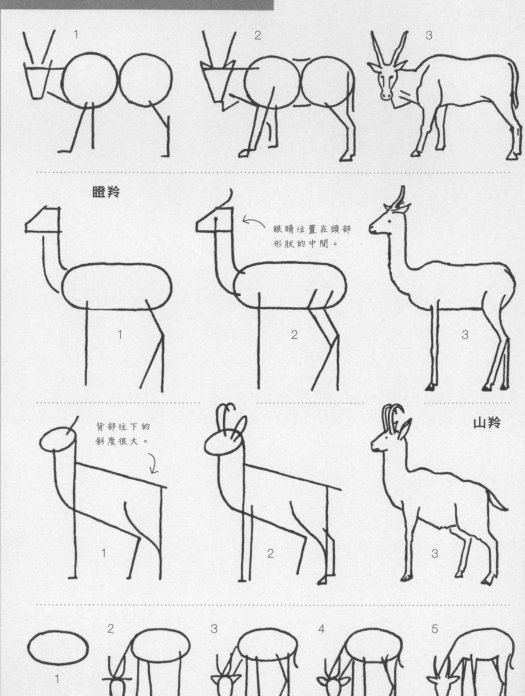

瞪羚

眼睛位置在頭部
形狀的中間。

背部往下的
斜度很大。

山羚

現在換你畫！

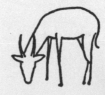

從這個半側身的角度
看過去，遠處的腳是
看不見的。

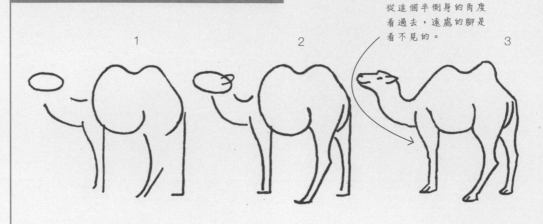

長頸與身體都是
同一個角度。

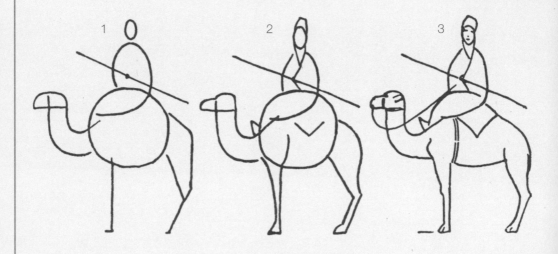

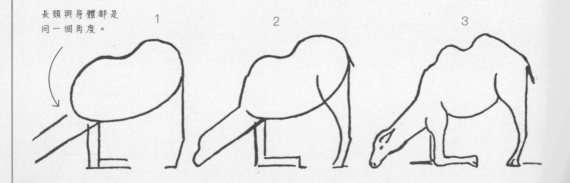

現在換你畫！

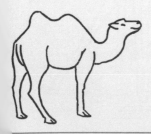

1

2

3

將胸部這個三角形
修飾成比較圓滑的
形狀。

1

2

3

前腳是直的，
後腳是斜的。

1

2

注意後腳會因為
前縮透視而顯得
比較短。

3

現在換你畫！

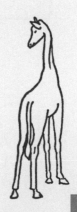

大象右邊的前腳剛好
與耳朵中點對齊。

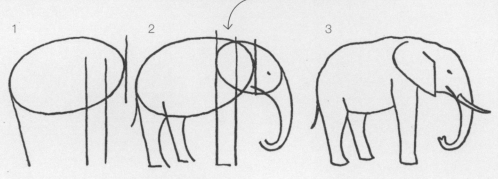

先畫大象兩腿之間
的空白形狀。

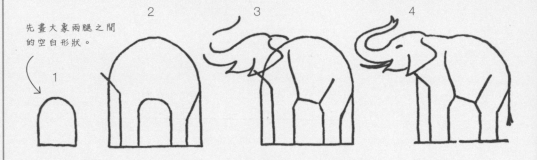

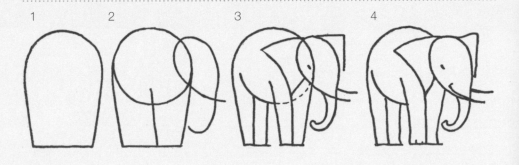

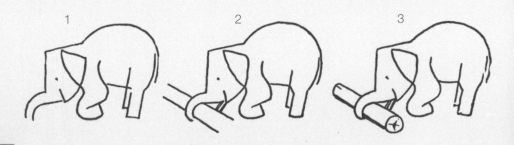

現在換你畫！

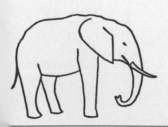

袋鼠

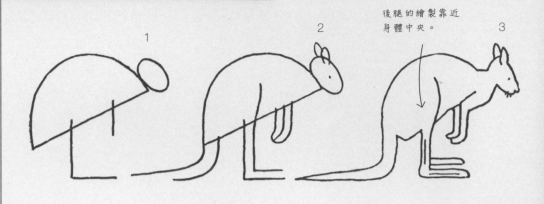

後腿的繪製靠近
身體中央。

1　　2　　3

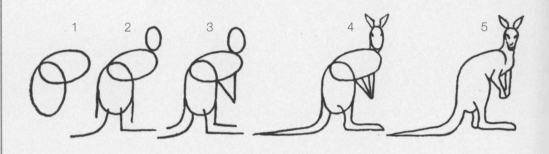

1　2　3　4　5

半站姿時身體像
一個三角形。

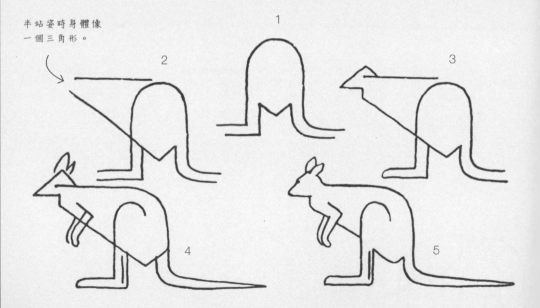

2　　1　　3

4　　5

現在換你畫！

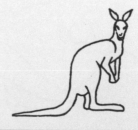

蜥蜴

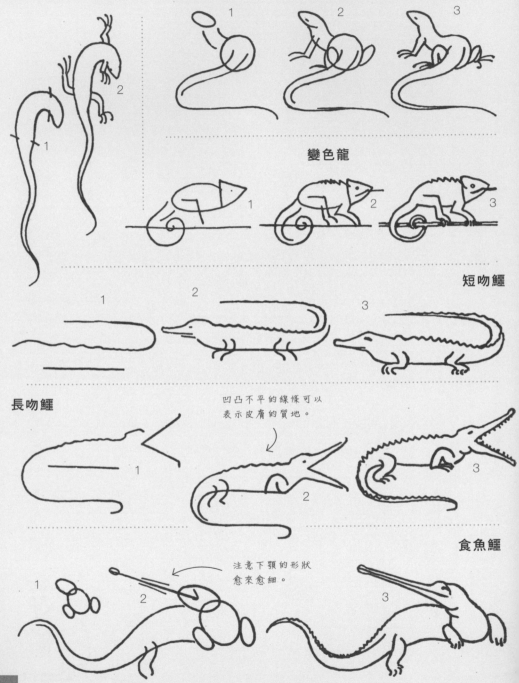

變色龍

短吻鱷

長吻鱷

凹凸不平的線條可以
表示皮膚的質地。

食魚鱷

注意下顎的形狀
愈來愈細。

現在換你畫！

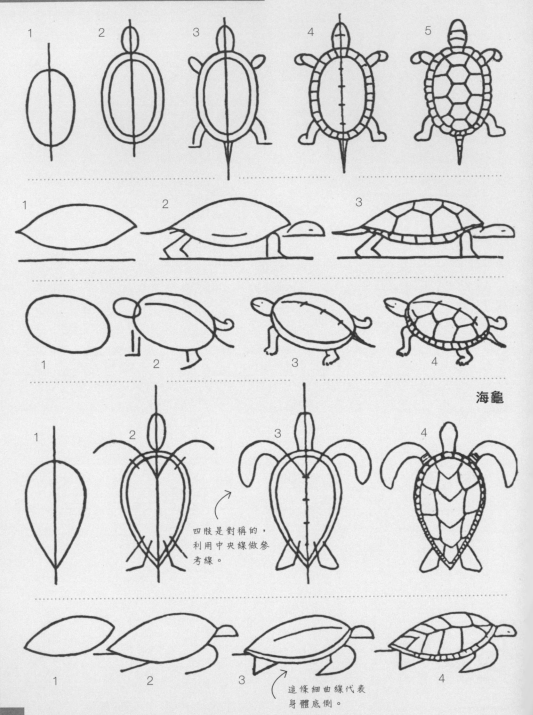

四肢是對稱的，
利用中央線做參
考線。

海龜

這條細曲線代表
身體底側。

現在換你畫！

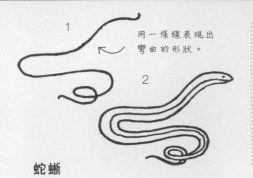

用一條線表現出
彎曲的形狀。

蛇蜥

毒蛇的
頭部

無毒蛇的
頭部

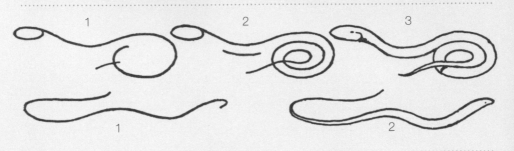

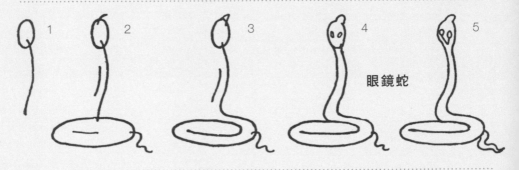

眼鏡蛇

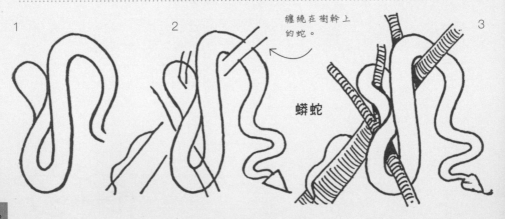

纏繞在樹幹上
的蛇。

蟒蛇

現在換你畫！

鯨魚

1

2

3

4

1

2 將頭部與尾部用一條曲線相連。

3

4

5

6 只有一半的鯨魚身體露出水面。

現在換你畫！

海象

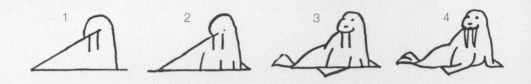

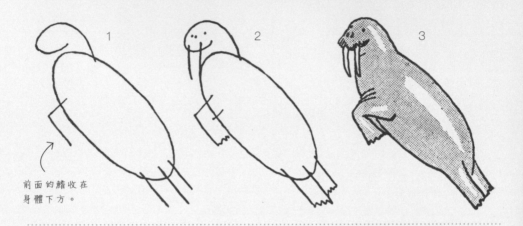

前面的鰭收在
身體下方。

海象的頭部

兩顆小眼睛的位置
和海象牙對齊。

1

2

3

現在換你畫！

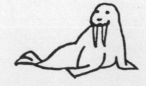

先標示出身體延
伸出去最遠的位
置,然後在這
個三角形內
描繪身體的
形狀。

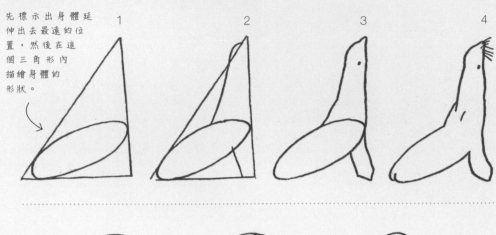

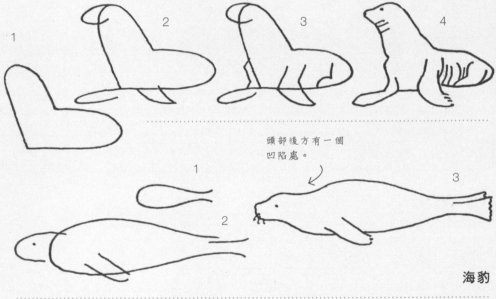

頭部後方有一個
凹陷處。

海豹

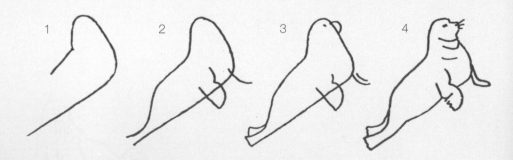

現在換你畫！

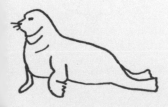

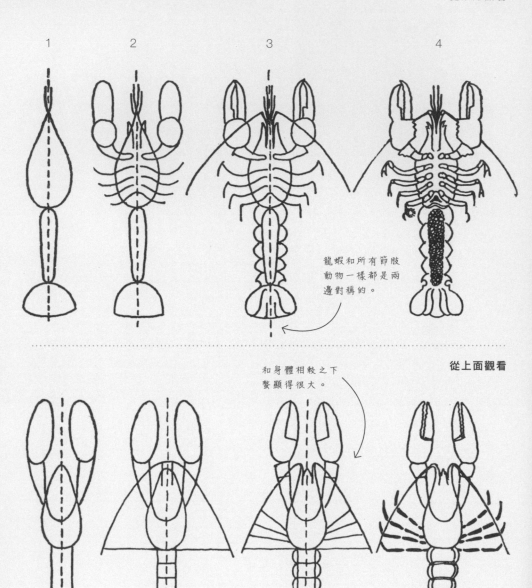

1　　　2　　　3　　　4

龍蝦和所有節肢
動物一樣都是兩
邊對稱的。

從上面觀看

和身體相較之下
螯顯得很大。

1　　　2　　　3　　　4

現在換你畫！

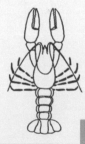

螃蟹

蟹腳是一節一節的，
這邊用細線來畫。

1 2 3 4

1 2 3 4

1 2 3

用粗硬的鉛筆線條畫出
多刺的質地。

海螯蝦

現在換你畫！

蝸牛

一些短線條可以表現
出蝸牛殼的質地。

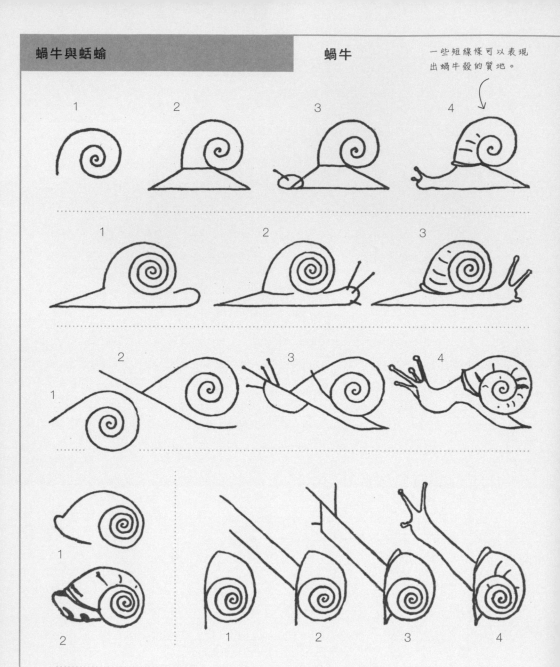

蛞蝓

畫一個長橢圓
來呈現蛞蝓的
身體。

1 2 3 4

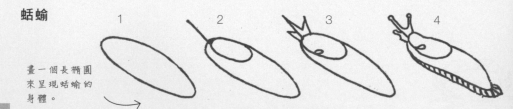

現在換你畫！

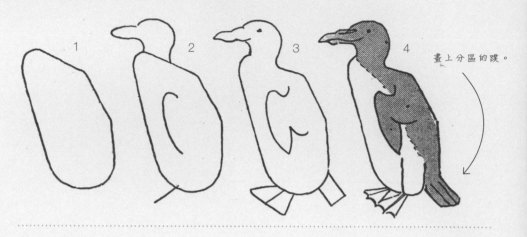

畫上分區的蹼。

跳岩企鵝

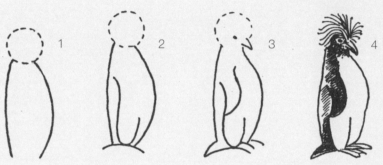

皇帝企鵝

這條線是顏色從黑色
轉變成白色的分界。

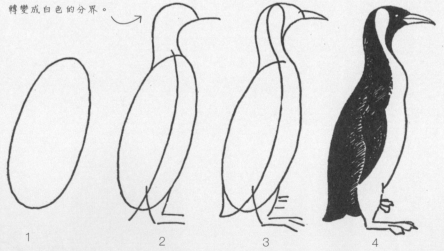

現在換你畫！

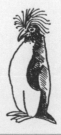

昆蟲

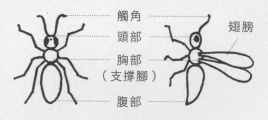

觸角
頭部
胸部
（支撐腳）
腹部
翅膀

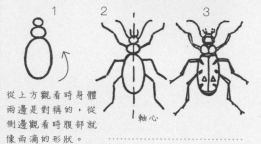

1

2

3

從上方觀看時身體兩邊是對稱的，從側邊觀看時腹部就像雨滴的形狀。

軸心

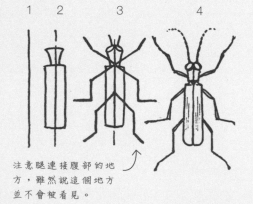

1　　2　　3　　4

注意腿連接腹部的地方，雖然說這個地方並不會被看見。

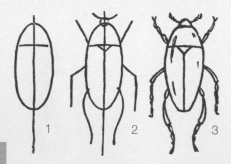

1　　2　　3

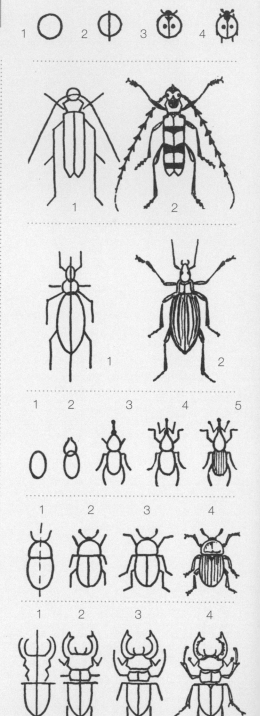

現在換你畫！

蒼蠅

昆蟲的三個部
分：頭部、胸
部、腹部。

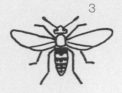

大黃蜂

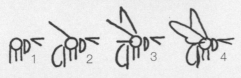

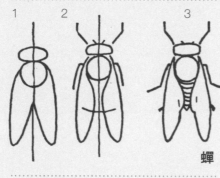

蟬

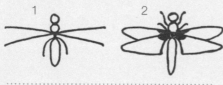

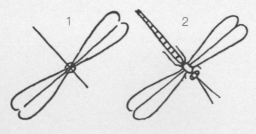

蜻蜓

家蛛

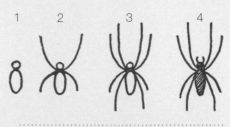

狼蛛

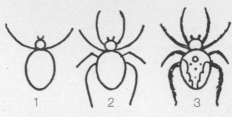

金蛛

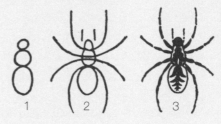

蜜蜂

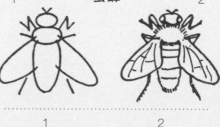

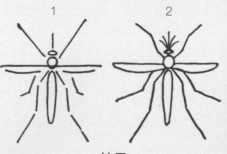

蚊子

現在換你畫！

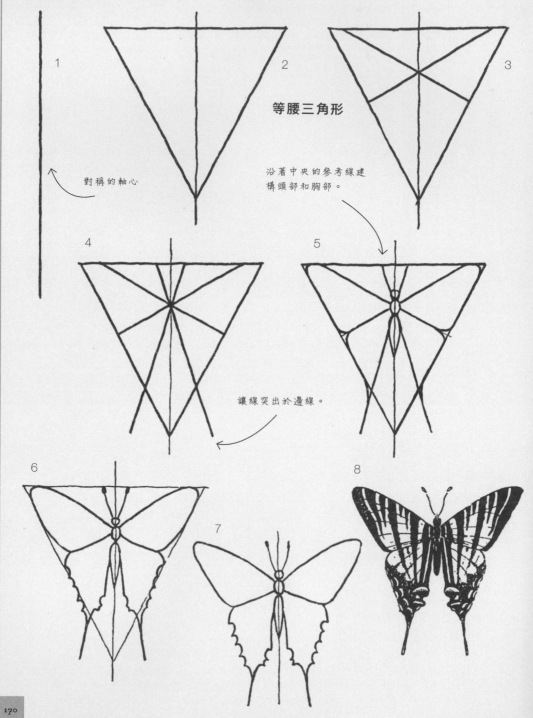

1

對稱的軸心

2

3

等腰三角形

沿著中央的參考線建
構頭部和胸部。

4

5

讓線突出於邊線。

6

7

8

現在換你畫！

蝴蝶

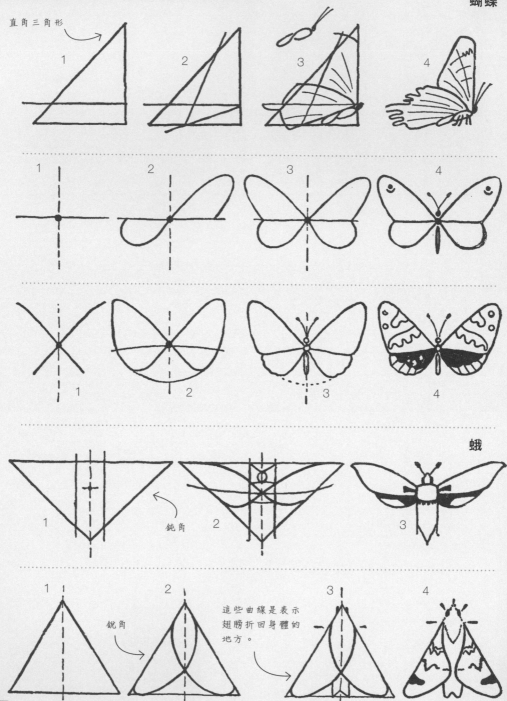

直角三角形

1

2

3

4

1

2

3

4

1

2

3

4

蛾

鈍角

1

2

3

銳角

這些曲線是表示
翅膀折回身體的
地方。

1

2

3

4

現在換你畫！

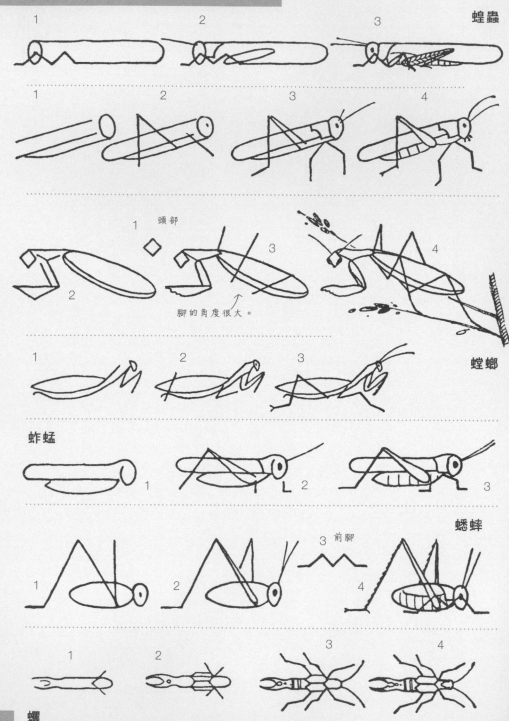

蝗蟲

頭部

腳的角度很大。

螳螂

蚱蜢

蟋蟀

前腳

螻

現在換你畫！

fin